浮游花 必備寶典

Herbarium

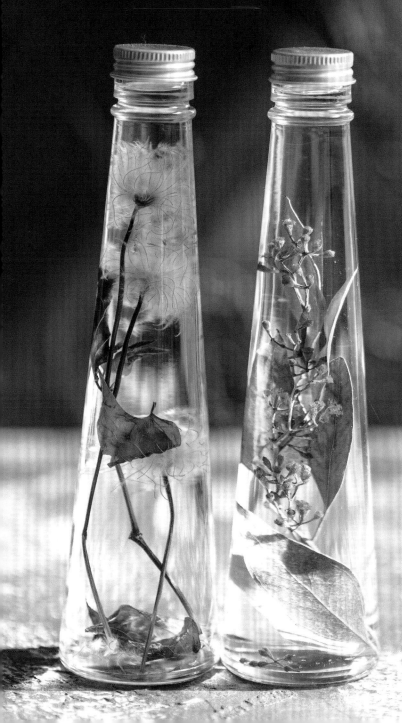

作者序
PREFACE

出版這本書的契機。

雖然現在也有是從日本翻譯過來的浮游花專門書籍，可是總是少了一個屬於本土設計的概念……目前台灣已經有很多非常有經驗的花藝相關的單位，也代表是日漸發展出屬於本土文化的創作！適合於我們喜愛的風格……

這次最大的不同！我比較像是大前輩、大家長一樣，帶領著許多有創意的設計師來參與這本書籍的作品設計；光是作品就有上百瓶……大家都非常非常用心的協助這本書的誕生。

團結就是力量，是這本書最大的精神！

花材＋瓶子＋浮游花製作液，就是這麼簡單的三元素！但是延伸應用出的技巧卻是不少，搭配各式技巧的使用更是碰撞出許多的想法，我們大家的想法都幻化為實際作品盡收錄於這本浮游花必備寶典中！

與花藝相伴的這條路，真的不孤單、不寂寞！我的角色有時候是橋梁、有時候是個分享平台……不管自己的定位如何？總是一種延續的精神。更希望未來能夠有機會能跟大家再分享不同領域設計的概念！

謝謝這次參與製作的所有人，
謝謝購買這本書的人，
支持是對我們最大力量的注入。

接下來，請大家進入這本書的內容，來體會我們的用心唷！

奧斯塔拉花藝 花藝設計師

陳郁瑄 Ostara

陳郁瑄（Ostara）

專長

不凋花、索拉花專業教學／鮮花自由設計／蝴蝶蘭組合盆栽設計／植物小品組合盆栽設計

經歷

創立奧斯塔拉花藝品牌
日本 A.P.F（杏樹）不凋花協會理事
畢業於國立中興大學園藝學系
欣旺蘭業負責人
2005 年台灣國際蘭展組合盆栽比賽第三名
2006 年雲林蘭展組合盆栽比賽第二名

從原本從事的客服工作轉行到花藝界，在考到相關花藝證照不久後，也剛好是浮游花從日本紅的時候，因緣際會下，我的啟蒙老師設計了一套浮游花的系列課程，交由我來授課，這是我人生第一次當老師、第一次開課、第一次出書當作者，轉行後的所有的第一次好像都是繞著浮游花打轉，但願未來做任何事情，都能和浮游花一樣保持著清透自然的初心。

目前市面上關於浮游花的相關書籍非常少，很多浮游花相關的書是日本進口，一翻開內文都是日文，相信這會讓想親手嘗試製作浮游花各位打退堂鼓，深怕做錯哪個步驟就無法完成作品，或是有問題但找不到相關的解答，所以在收到要出這一本浮游花必備寶典的時候，真的覺得很高興，終於有一本中文版仔細介紹製作浮游花的多種方法，收錄在地創作者集思廣益的作品集，同時也把自己教學時遇到的問題分享給讀者們。

很多不了解浮游花的人會覺得要完成這個作品一定很簡單，但其實浮游花看似簡單，其中卻運用了很多的技巧，並沒有想像中那麼簡單。

浮游花 Herbarium 是個名詞，但他能有成千上萬種無限的樣貌，選定專用油、花材、瓶器、或想放入其中的東西，每一個作品都是原創且獨一無二。

謝謝參與製作的所有人，謝謝有大家的集思廣義，
謝謝有大家的用心創作，才有內容豐富完整的書。

謝謝購買這本書的讀者，希望您們也可以在浮游花的花花世界裡，找回最好的那個自己。

奧斯塔拉花藝 店長、初見手作品牌負責人

鄭安婷（Ann）

專長

不凋花證照教學／花禮、飾品設計／不凋花、索拉花、浮游花單品課程教學

經歷

創立初見手作 First Sight Floral Studio 品牌
奧斯塔拉花藝 O.P.S 不凋花師資
日本 A.P.F 不凋花初·中級結業
日本 A.P.F 索拉花畢業

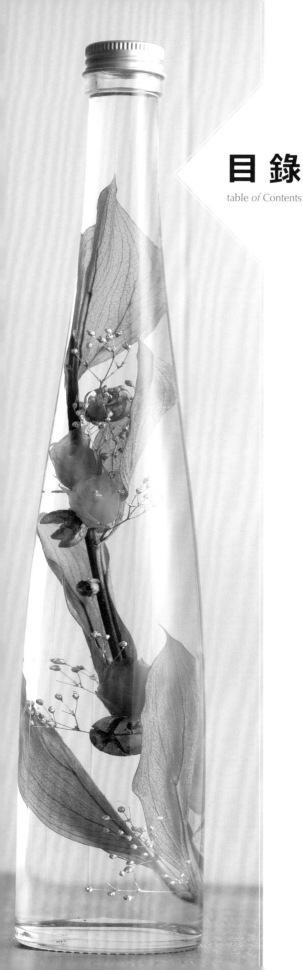

目 錄
table *of* Contents

浮游花的
基　本

BASIS
Herbarium

|01|

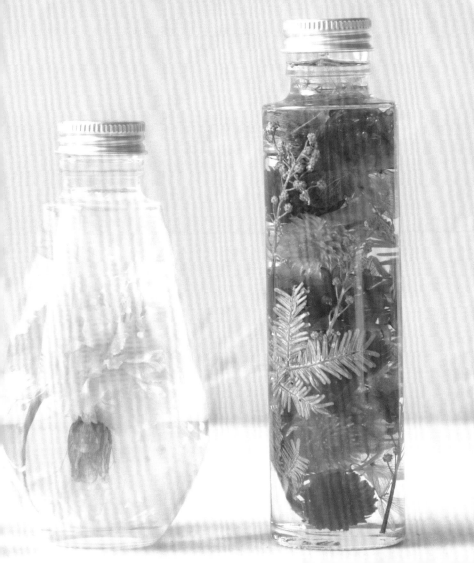
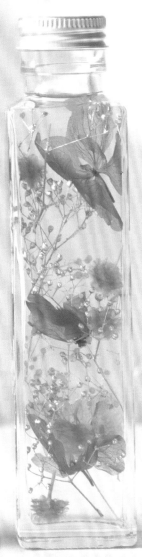

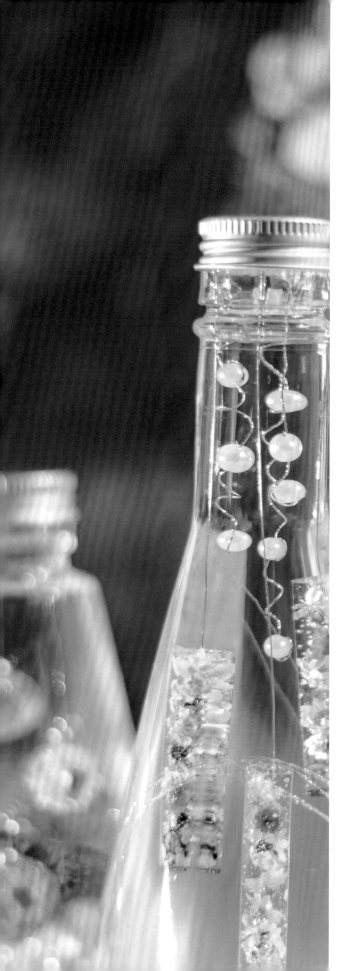

浮游花是什麼？

　　浮游花 Herbarium 是一個專有名詞，藉由專用液體來保存花材與植物的一種意象，將花材泡在浮游花製作液裡，不需要費心照料，只需要幫浮游花尋找一個沒有陽光直射的地方，就能讓浮游花在長時間散發它的美。

　　而若想製作分層的作品，重點就是油的密度，若想做成漂亮的分層，請使用密度、成分不相同的油，因為成分相同的油會因為經過搖晃後顏色混在一起，無法有層次感。

❖ 浮游花製作液說明

　　浮游花製作液依功用區分目前有 3 ～ 4 種的使用油，單純擺飾設計使用的有礦物油及矽油、燃燒使用的可燃性石蠟油、香氛作用的擴香竹基劑。

　　其中，我們將針對礦物油及矽油做比較說明，雖然一樣都以單純擺飾的功用為主，但仍有差異性。

1️⃣ **透明度**：矽油比較好。

2️⃣ **穩定安全性**：矽油比較好。

3️⃣ **固定性**：矽油比較好。

4️⃣ **成本**：礦物油比較便宜。

　　目前浮游花製作液的來源有日本進口的矽油及礦物油，也有其他國家自行生產的，書中示範以礦物油為主。

　　經過長期實驗的經驗下，要與大家分享的是：

1️⃣ 如果使用的花材會褪色的話，不管是礦物油還是矽油都是會褪色的，只是時間上的長短！礦物油在 1 ～ 2 天內可能就會發現花材褪色，而矽油大約 2 個星期～ 1 個月內就會看出褪色的問題。

2️⃣ 不凋葉材因為製作流程的不同，會比不凋花材容易出現褪色的問題。由於華人市場可取得的不凋葉材來源有許多，我們就有發現這樣子的問題！舉例：不凋的壽松，我們實驗了不同品牌的壽松，發現雖然同為不凋壽松，可是有的會褪色，有的不會褪色。

3️⃣ 用於花材上的染劑成分也是決定褪色的原因。舉例：乾燥花材如果使用油性顏料上色，在放入浮游花製作液時一定會褪色，反之如果使用水性顏料上色則沒有這個問題。

4️⃣ 礦物油在熱的環境下，會明顯膨脹，所以在使用礦物油時，不能倒滿，否則天氣熱時，作品都會溢油於外層，影響觀賞。

5️⃣ 礦物油在溫度過低時，會結凍起霧。

6️⃣ 礦物油在高海拔處，會膨脹。

工具與材料

❖ 工具

浮游花製作液

製作浮游花時主要用油，有礦物油和矽油。

玻璃瓶

製作浮游花作品的容器。

擴香竹基劑

製作擴香瓶時，使用的液體。

燈油

製作酒精燈作品時，使用的液體。

黏著劑

固定花材、配飾等材料。

UV 燈

固化 UV 膠使用。

UV 膠

用來固定各式材料。

果凍蠟

製作浮游花作品的材料。

油性顏料

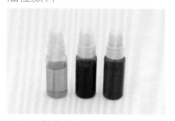

可滴入製作液、融化的果凍蠟等材料中，用來調色。

軟鐵絲

固定花材。

釣魚線

固定花材。

乾燥砂

製作乾燥花的主要材料。

玻璃棒

可輔助將材料推入玻璃瓶中。

攪拌棒

沾取黏著劑,或用於調色。

方形模具

重製果凍蠟作品的模具。

杯子

調色時使用。

剪刀

裁剪花材、果凍蠟等材料。

麥克筆

畫瓶身輪廓。

75% 酒精

清潔玻璃瓶。

擴香竹

製作擴香瓶作品時,用來擴香的
材料。

廚房紙巾

可用來擦拭不小心溢出的浮游花
製作液。

緞帶

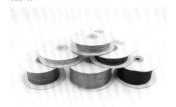

製作浮游花作品時的配飾。

各式彩珠

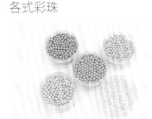

裝飾作品。

鑷子

❶
❷

❶ 長鑷子:可用來夾取各種材
　料,並放入玻璃瓶中。

❷ 鑷子:用來夾取花材,可在
　製作在 PVC 片上等平面作品
　時使用。

❖ 花材、葉材等各式材料介紹（主要以乾燥花及不凋花、葉材為主）

玫瑰

玫瑰

玫瑰

玫瑰

大理花

法國瑪莉安

乒乓菊

千日紅

小太陽菊

夜來香

康乃馨

小菊

蝴蝶蘭

重瓣繡球花

繡球花

雞冠花

小星花

丁香花

貝母花

維多梅

艾利佳　　　　袋鼠花　　　　蠟菊　　　　鈕扣菊

臨花　　　　旱雪蓮　　　　加那利　　　　兔尾草

木滿天星　　　　水晶花　　　　鬱金香星星　　　　凌風草

羽毛蘆葦　　　　貝殼草　　　　木百合　　　　紫薊

羊齒　　　　魔鬼藤　　　　煙霧草　　　　胡椒果

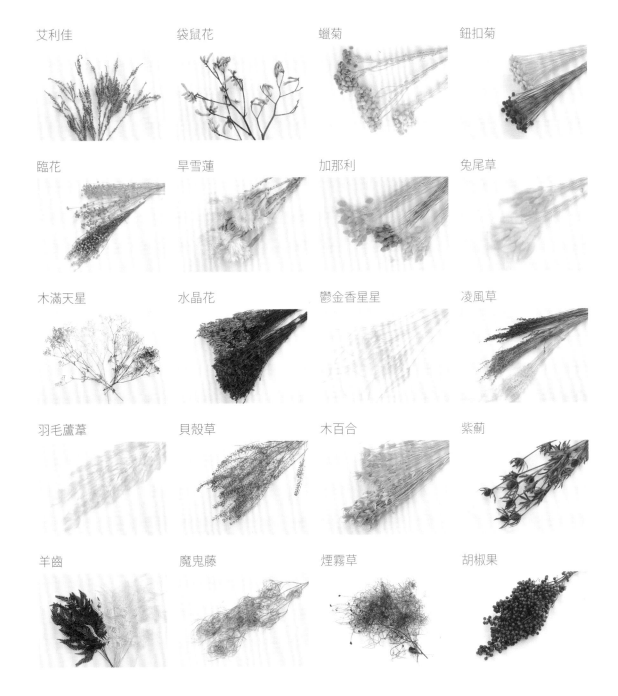

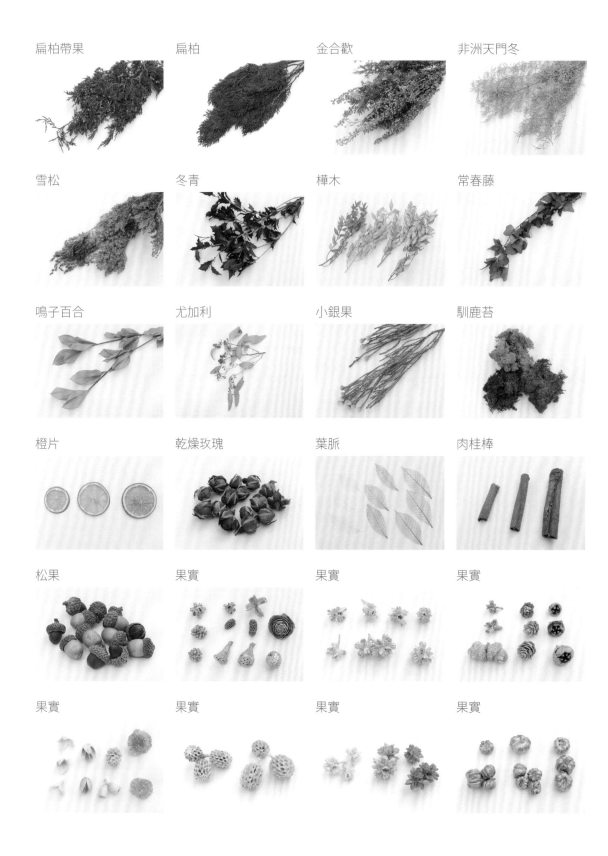

扁柏帶果	扁柏	金合歡	非洲天門冬
雪松	冬青	樺木	常春藤
鳴子百合	尤加利	小銀果	馴鹿苔
橙片	乾燥玫瑰	葉脈	肉桂棒
松果	果實	果實	果實
果實	果實	果實	果實

乾燥花材製作

Tool &
Materials

1 乾燥砂　　5 孔雀菊
2 密封盒　　6 鶴頂蘭
3 剪刀　　　7 艾利佳
4 玫瑰

操作步驟
How to Make

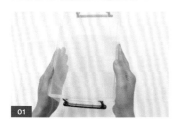

01

將乾燥砂倒入塑膠盒內，稍微在桌上敲一下塑膠盒，使乾燥砂平整。

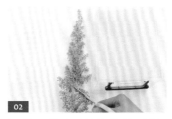

02

以剪刀剪下要乾燥的鶴頂蘭。

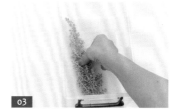

03

將鶴頂蘭平放入乾燥砂上。

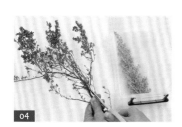

04

以剪刀剪下要乾燥的艾利佳。

05

將艾利佳平放入乾燥砂上。

Tips 須避開鶴頂蘭擺放。

06

倒入乾燥砂，並將乾燥砂完全覆蓋花材。

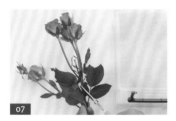

07

以剪刀剪下要乾燥且含莖的玫瑰。

Tips 若需要莖，可以含莖剪下。

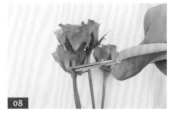

08

以剪刀剪下要乾燥的玫瑰。

Tips 若不須使用到莖，可在子房下側剪下玫瑰。

09

將長莖玫瑰平放在步驟 6 的乾燥砂上。

10

將短莖玫瑰插入乾燥砂上。

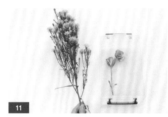

11

以剪刀剪下要乾燥的孔雀菊。

12

將孔雀菊平放在乾燥砂上。

13

在短莖玫瑰上倒乾燥砂。

Tips 須輕倒在花瓣內，以覆蓋玫瑰，以免在乾燥的過程中玫瑰變形。

14

用手稍微調整玫瑰花型。

15

承步驟 14，將乾燥砂完全覆蓋花材。

16

如圖，乾燥砂覆蓋完成。

Tips 建議最多堆兩層花，以免過重使花材變形。

17

將盒蓋蓋上並扣緊後，靜置乾燥。

Tips 花瓣少、薄的約靜置 3～5 天；花瓣多、水份較多的，約靜置 7～10 天。

TIPS

圖中由左至右為新鮮未乾燥、乾燥砂乾燥、自然乾燥。

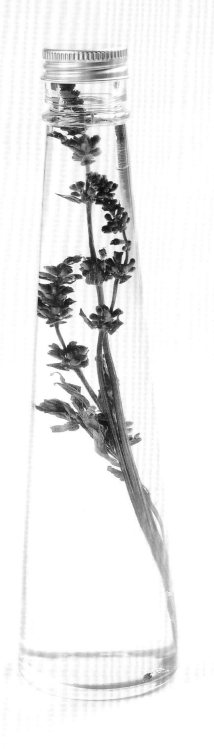

浮游花配置法—

頂天立地法

此作法須選擇花莖較長的花材，因
是利用花材本身的長度頂住瓶口，在倒
入礦物油時，花材不會飄動或易位。

Tool & Materials
工具　　　　　　　　材料

❶ 礦物油　　　　❹ 剪刀
❷ 玻璃瓶　　　　❺ 長鑷子
❸ 薰衣草　　　　❻ 軟鐵絲

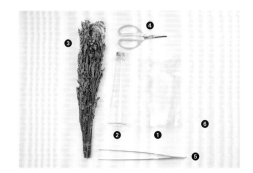

How to Make

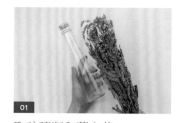

01

取玻璃瓶和薰衣草。

Tips 可替換成其他莖較長的花材。

02

取出一枝薰衣草,並和玻璃瓶的瓶身比對長度。

03

以剪刀剪下需要的花材長度。

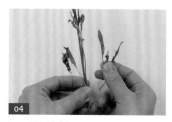

04

用手輕拔掉不需要的葉子。

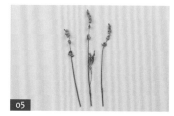

05

重複步驟 2-4,共準備三枝薰衣草。

06

將三枝薰衣草握成一束。

Tips 可依個人喜好調整花材的高度及位置。

07

拉出一段軟鐵絲。

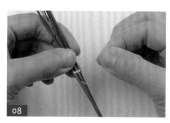

08

以軟鐵絲纏繞固定薰衣草花束。

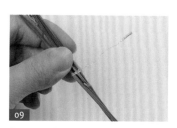

09

如圖,纏繞固定完成。

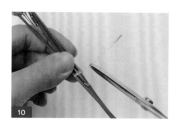

10

以剪刀剪去多餘的軟鐵絲。

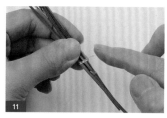

11

用指腹將軟鐵絲,並往花莖擺放固定。

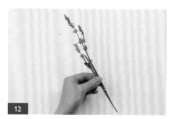

12

如圖,花束固定完成。

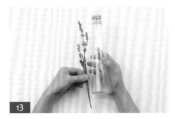

13

取玻璃瓶再次比對花材長度，
以確定能頂住玻璃瓶。

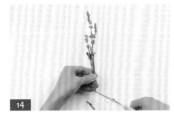

14

以剪刀剪下過長的花莖。

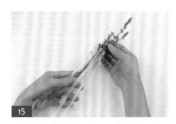

15

將薰衣草花束放入玻璃瓶中。

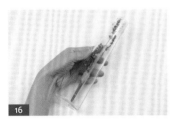

16

如圖，薰衣草花束擺放完成。

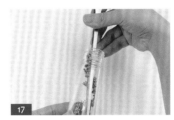

17

以長鑷子調整薰衣草花束的
花面。

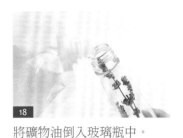

18

將礦物油倒入玻璃瓶中。

Tips 須靠著瓶口處倒入，以免花
材被油的浮力影響而移動。

19

承步驟 18，將礦物油倒至瓶
口處。

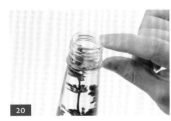

20

如圖，礦物油倒入完成，須
預留瓶口位置不倒滿。

Tips 須預留礦物油熱脹冷縮的空
間。

21

最後，將瓶蓋轉緊即可。

Tips 須將瓶蓋轉緊，以免礦物油
溢出。

浮游花配置法

空間靜止法

此作法須利用果凍蠟、PVC 片、
UV 膠等材料將花材靜置在需要的位
置，使礦物油或矽油在倒入的過程
中，花材不會移動或浮起。

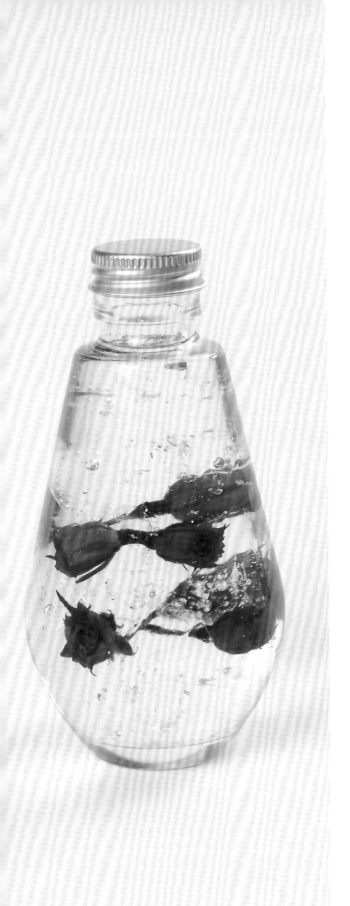

果凍蠟空間靜止法 1

Tool & Materials

1. 礦物油
2. 玻璃瓶
3. 玫瑰
4. 果凍蠟
5. 剪刀
6. 長鑷子
7. 玻璃棒

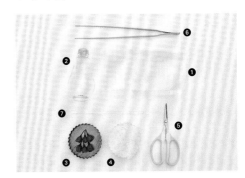

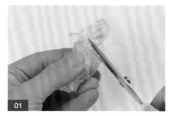

01

以剪刀將果凍蠟剪成小塊。

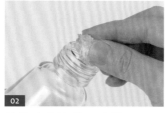

02

將剪成小塊的果凍蠟置於瓶口處，以確定能塞入玻璃瓶中。

03

重複步驟 1-2，依序將果凍蠟剪成小塊。

Tips 可先剪部分果凍蠟備用，在操作時會較便利。

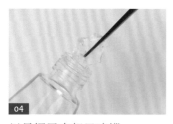

04

以長鑷子夾起果凍蠟。

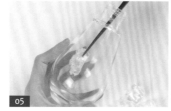

05

將果凍蠟放入玻璃瓶中。

06

重複步驟 4-5，依序放入果凍蠟至需要的高度。

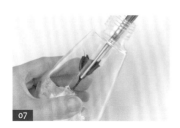

07

以長鑷子夾起玫瑰，並放入玻璃瓶中。

08

承步驟 7，以長鑷子調整玫瑰花的位置。

09

重複步驟 7-8，依序放入玫瑰，並呈三角狀。

10

重複步驟 1-2，將果凍蠟剪成小塊。

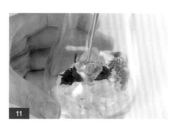

11

以長鑷子夾起果凍蠟並放在兩朵玫瑰的中間。

Tips 使花材間不易碰撞。

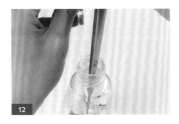

以玻璃棒為輔助,將果凍蠟推入玻璃瓶中。

Tips 若因瓶口窄小,鑷子無法打開並放入材料,皆可使用長形工具推入材料。

重複步驟 4-5,依序放入果凍蠟至需要的高度。

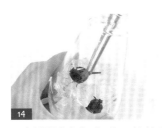

以長鑷子夾起玫瑰,並放入玻璃瓶中。

重複步驟 7-8,依序放入玫瑰,並呈三角狀。

重複步驟 11-13,依序放入果凍蠟至需要的高度。

如圖,果凍蠟堆疊完成。

將礦物油倒入玻璃瓶中。

Tips 須靠著瓶口處倒入,以免材料因油的浮力而移動。

承步驟 18,將礦物油倒至瓶口處。

如圖,礦物油倒入完成,須預留瓶口位置不倒滿。

Tips 須預留礦物油熱脹冷縮的空間。

最後,將瓶蓋轉緊即可。

Tips 須將瓶蓋轉緊,以免礦物油溢出。

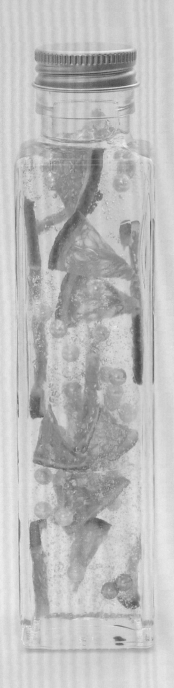

果凍蠟空間靜止法 2

工具　材料
Tool & Materials

① 礦物油　⑥ 彩珠　⑪ 水
② 玻璃瓶　⑦ 溫度計　⑫ 鐵盆
③ 橙片　⑧ 剪刀　⑬ 鐵鍋
④ 果凍蠟　⑨ 玻璃棒　⑭ 電磁爐
⑤ 方形模具　⑩ 長鑷子

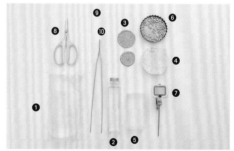

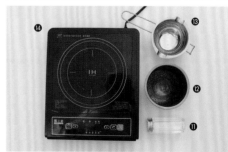

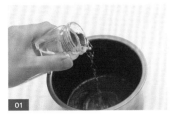

01 在鐵盆中倒入水。

02 在鐵鍋中放入果凍蠟。

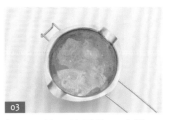

03 如圖，放入適量的果凍蠟。

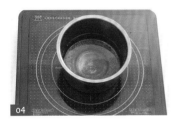

04 將已裝水鐵盆放在電磁爐上。

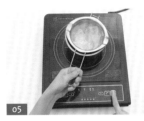

05 將已放果凍蠟鐵鍋放在鐵盆上方，並打開電磁爐隔水加熱。

Tips 果凍蠟不可直接加熱融化，會有異味。

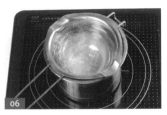

06 承步驟 5，持續隔水加熱至果凍蠟融化。

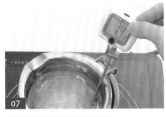

07 以溫度計測試溫度。

Tips 若要與花材融合，果凍蠟溫度不可超過 90 度，花材易損壞。

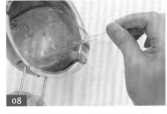

08 將果凍蠟倒入方形模具中。

Tips 上層果凍蠟會因接觸空氣而不易融化，可用玻璃棒撥開未融化的果凍蠟，讓融化且較清澈的果凍蠟倒入模具中。

09 承步驟 8，將果凍蠟倒至方形模具的一半。

10 放入彩珠。

Tips 可邊放彩珠，並調整位置，以免果凍蠟凝固。

11 以鑷子調整彩珠的位置。

Tips 因融化的果凍蠟溫度較高，不建議直接用指腹調整彩珠位置，以免燙傷。

12 將果凍蠟倒入方形模具中。

Tips 要趁果凍蠟未冷卻時倒入，以免產生分層。

13 承步驟 12，將果凍蠟完全覆蓋彩珠後，放置一旁凝固。

14 將方形模具扳開。

15 承步驟 14，取出彩珠果凍蠟。

16 以剪刀將彩珠果凍蠟剪成長條形。

17 如圖，長條形果凍蠟剪製完成。

18 以剪刀將長條形果凍蠟剪成方形。

19 如圖，方形果凍蠟剪製完成。

Tips 有透明和彩珠方形果凍蠟。

20 重複步驟 16-19，依序將彩珠果凍蠟剪成方形後，備用。

21 以剪刀將橙片剪成 1/2。

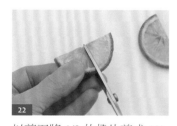

22 以剪刀將 1/2 的橙片剪成 1/4。

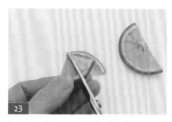

23 以剪刀將 1/4 的橙片剪成 1/8。

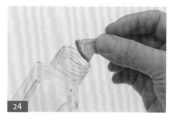

24 將 1/8 的橙片放在玻璃瓶瓶口旁比對，確認可放入玻璃瓶中。

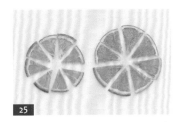

25

重複步驟 21-23，完成另一片橙片的剪製。

26

取果凍蠟。

Tips 此處方形果凍蠟為步驟 20 剪製彩珠果凍蠟時的透明方形果凍蠟。

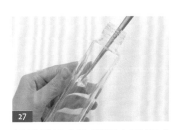

27

以長鑷子夾取透明方形果凍蠟，並放入玻璃瓶中。

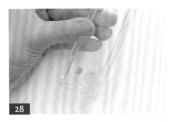

28

以長鑷子夾取彩珠方形果凍蠟，並放入玻璃瓶中。

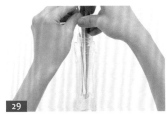

29

以玻璃棒為輔助，將果凍蠟推入玻璃瓶中。

Tips 若因瓶口窄小，鑷子無法打開並放入材料，皆可使用長形工具推入材料。

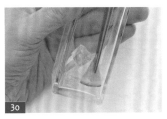

30

以長鑷子夾起 1/8 的橙片，並放入玻璃瓶中。

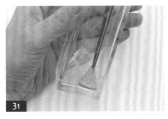

31

承步驟 30，以長鑷子調整橙片的位置至玻璃瓶側邊。

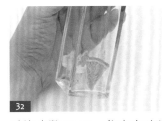

32

重複步驟 30-31，依序在玻璃瓶側邊放置橙片。

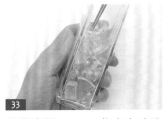

33

重複步驟 27-31，依序在玻璃瓶中堆疊橙片和果凍蠟。

Tips 可依個人喜好選擇堆疊的材料順序。

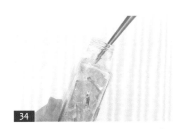

34

重複步驟 27-31，依序堆疊橙片和果凍蠟，直至玻璃瓶口處。

35

將礦物油倒入玻璃瓶中。

Tips 須靠著瓶口處倒入，以免材料因油的浮力而移動。

36

承步驟 35，將礦物油倒至瓶口處。

37

如圖，礦物油倒入完成，須
預留瓶口位置不倒滿。

Tips 須預留礦物油熱脹冷縮的空
間。

38

最後，將瓶蓋轉緊即可。

Tips 須將瓶蓋轉緊，以免礦物油
溢出。

果凍蠟靜止法 2 四面完成圖

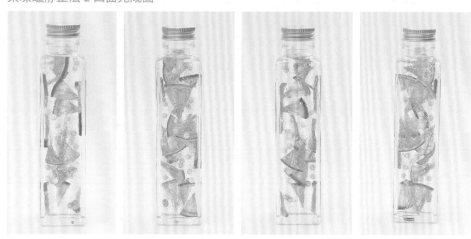

❖ 關於果凍蠟

在浮游花的製作上，果凍蠟有很好的加分設計作用。

❶ **固定**：由於果凍蠟是透明的，可以用來固定花材！在完成花材配置後，倒入浮
游花製作液後，果凍蠟會更清透，就只看的見花材而已。

❷ **分層分色的作用**：果凍蠟加熱融解後可以放入油性顏料使其有顏色，搭配使用浮
游花製作液，就可以製造出分層的效果。

果凍蠟的成分：果凍蠟和蠟燭不同。蠟燭是以石油產品中的「石蠟」做成的，而果
凍蠟則是將液體狀的石蠟再加上具有熱塑性的橡膠後，加熱攪拌，再倒入容器中慢慢冷
卻而成，所以外觀透明、軟軟的。可是，目前果凍蠟燭的配方種類很多，有些配方則是
以高分子聚合物加上礦物油製成。

由於礦物油也是石油產品中的石蠟提煉物，所以與果凍蠟的主要成分是很接近的，
假使要製造分層分色的效果，會建議果凍蠟搭配矽油成分的浮游花製作液比較好，不然
可能會使果凍蠟中的染料拓入於浮游花製作液中。

貼瓶靜止法

Tool & Materials

1. 礦物油
2. 玻璃瓶
3. 繡球花
4. 攪拌棒
5. 黏著劑
6. 剪刀
7. 長鑷子

How to Make

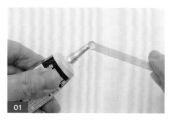

01 將黏著劑點在攪拌棒上方。

Tips 須選擇具有耐水性、耐油性，且可用在金屬、木製品等物品的黏著劑，在倒入礦物油時，材料才不會脫落。

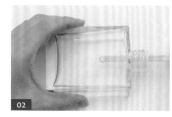

02 將攪拌棒放入玻璃瓶中。

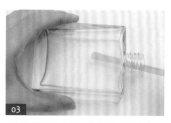

03 將黏著劑點在要黏貼花材處。

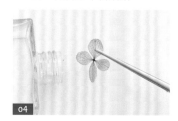

04 以長鑷子夾起繡球花。

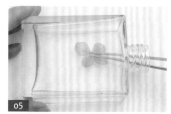

05 將繡球花放在黏著劑上方，並按壓約 10 秒。

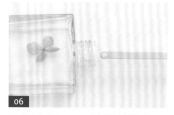

06 重複步驟 1-2，將攪拌棒放入玻璃瓶中。

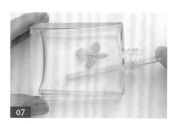

07 將黏著劑點在要黏貼花材處。

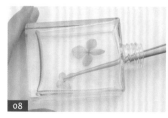

08 將繡球花放在黏著劑上方，並按壓約 10 秒。

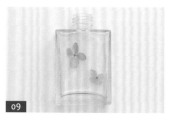

09 如圖，花材貼製完成，放置一旁待黏著劑凝固。

10

將礦物油倒入玻璃瓶中，直至瓶口處。

Tips 須靠著瓶口處倒入，以免材料因油的浮力而移動。

11

如圖，礦物油倒入完成，須預留瓶口位置不倒滿。

Tips 須預留礦物油熱脹冷縮的空間。

12

最後，將瓶蓋轉緊即可。

Tips 須將瓶蓋轉緊，以免礦物油溢出。

貼瓶靜止法四面完成圖

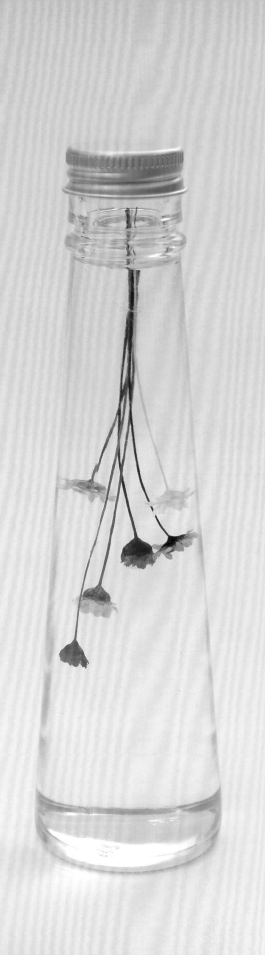

UV 膠垂吊靜止法

Tool & Materials

① 礦物油　　⑤ UV 膠
② 玻璃瓶　　⑥ UV 燈
③ 小雛菊　　⑦ 剪刀
④ 釣魚線　　⑧ 長鑷子

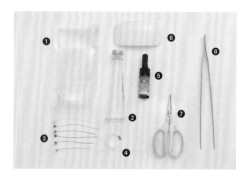

How to Make

01

將釣魚線放在玻璃瓶側邊，找出需要的長度。

02

以剪刀剪下釣魚線。

03

以釣魚線纏繞小雛菊花束。

Tips 可先調整花材位置後，再以釣魚線固定。

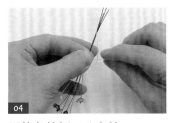

04

以釣魚線打一八字結。

Tips 須預留長端釣魚線，供後續垂吊用。

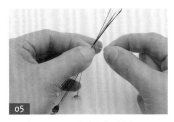

05

承步驟 4，將釣魚線拉緊，以固定小雛菊花束。

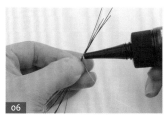

06

將 UV 膠點在打結處。

07

承步驟 6，將 UV 膠照燈固化。

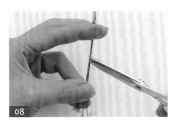

08

以剪刀剪下短端釣魚線。

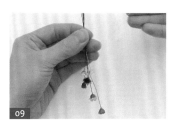

09

如圖，小雛菊花束固定完成。

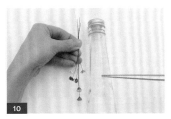

10

以長端釣魚線測量須垂吊的位置。

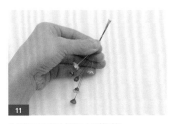

11

以剪刀剪掉過長花莖。

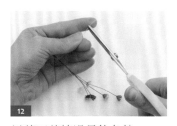

12

以剪刀剪掉過長釣魚線。

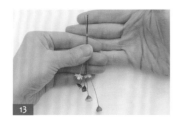

13

如圖，垂吊花束完成。

14

將釣魚線放在瓶蓋上方。

Tips 也可在瓶蓋軟墊處剪一個小洞，再將釣魚線插入瓶蓋，可加強固定。

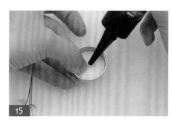

15

將 UV 膠點在釣魚線上。

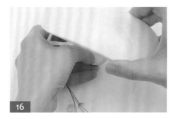

16

承步驟 15，將 UV 膠照燈固化。

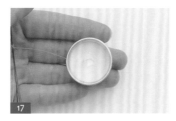

17

如圖，UV 膠固化完成。

18

將礦物油倒入玻璃瓶中，直至瓶口處。

19

如圖，礦物油倒入完成，須預留瓶口位置不倒滿。

Tips 須預留礦物油熱脹冷縮的空間。

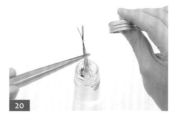

20

以鑷子夾住花莖，放入玻璃瓶中。

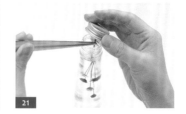

21

承步驟 20，以鑷子為輔助，將花束緩慢放入。

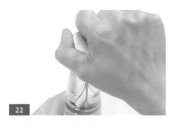

22

最後，將瓶蓋轉緊即可。

Tips 須將瓶蓋轉緊，以免礦物油溢出。

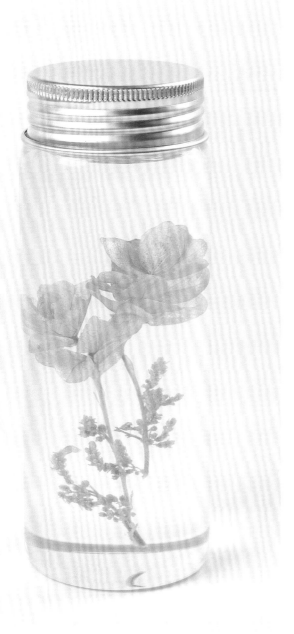

PVC 片空間靜止法

① 礦物油　　⑤ 麥克筆
② 玻璃瓶　　⑥ 黏著劑
③ 繡球花　　⑦ 剪刀
④ PVC 片　　⑧ 鑷子

01

在 PVC 片上放置玻璃瓶,再以麥克筆沿著邊緣畫出輪廓線。

02

如圖,輪廓線繪製完成。

03

以剪刀沿著輪廓線剪下 PVC 片。

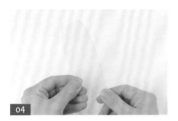

04

如圖,PVC 片剪裁完成。

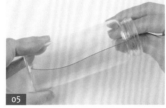

05

將 PVC 片放入瓶中,呈現彎曲狀。

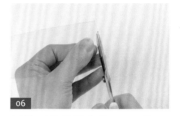

06

以剪刀修剪過大的 PVC 片。

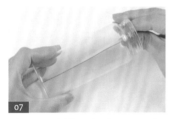

07

將 PVC 片放入瓶中,呈現挺直狀,即可開始黏貼花材。

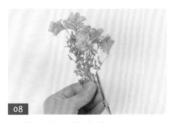

08

以剪刀剪下繡球花。

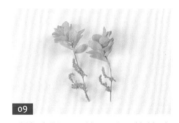

09

重複步驟 8,剪下需要的繡球花。

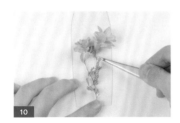

10

將繡球花放在 PVC 片上,確認擺放的位置。

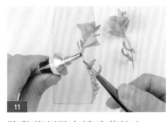

11

將黏著劑點在繡球花後方。

12

將繡球花黏貼在 PVC 片上。

13

重複步驟 11，黏貼另一朵繡球花。

14

以鑷子鈍端按壓繡球花以加強固定。

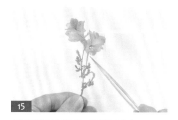

15

繡球花黏貼完成背面圖。

16

繡球花黏貼完成正面圖。

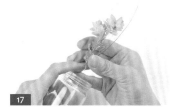

17

用指腹稍微彎曲 PVC 片，在放入的過程中，花材不會受損。

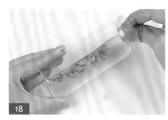

18

承步驟 17，將 PVC 片推入玻璃瓶底部。

19

將礦物油倒入玻璃瓶中，直至瓶口處。

20

如圖，礦物油倒入完成，須預留瓶口位置不倒滿。

Tips 須預留礦物油熱脹冷縮的空間。

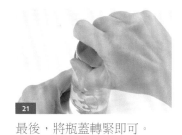

21

最後，將瓶蓋轉緊即可。

Tips 須將瓶蓋轉緊，以免礦物油溢出。

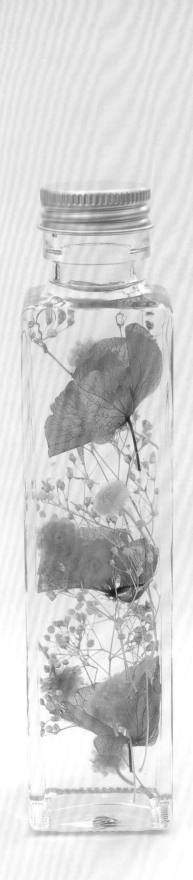

花材堆疊法

浮游花配置法—

此作法須運用各式花、葉材堆疊，使花、葉材固定在玻璃瓶中，在倒入礦物油時，花、葉材不會飄動或易位。

Tool & Materials
工具 材料

1. 礦物油
2. 玻璃瓶
3. 銀色木滿天星
4. 粉色木滿天星
5. 紫色蠟菊
6. 粉色蠟菊
7. 繡球花
8. 剪刀
9. 長鑷子

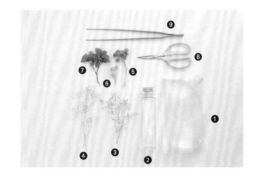

操作步驟
How to Make

01

以剪刀剪下需要的銀色木滿天星。

02

重複步驟 1，剪下六枝銀色木滿天星。

03

以剪刀剪下需要的粉色木滿天星。

04

重複步驟 3，剪下三枝粉色木滿天星。

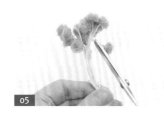

05

以剪刀剪下需要的紫色蠟菊。

06

重複步驟 5，剪下五朵紫色蠟菊。

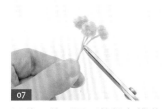

07

以剪刀剪下需要的粉色蠟菊。

08

重複步驟 7，剪下三朵粉色蠟菊。

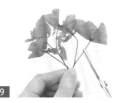

09

以剪刀剪下需要的繡球花。

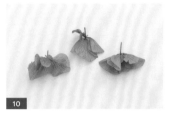

10 重複步驟 9，剪下三朵繡球花。

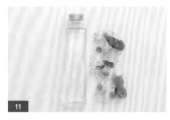

11 將剪下的花材，置於玻璃瓶旁，以確認擺放位置。

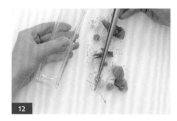

12 以長鑷子夾取銀色木滿天星。

Tips 須由瓶底處（下）往瓶口處（上）夾取。

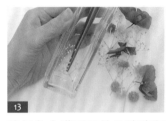

13 將銀色木滿天星放入玻璃瓶中。

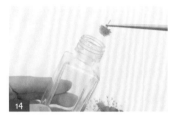

14 以長鑷子夾取紫色蠟菊。

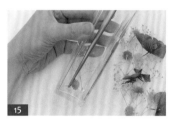

15 將紫色蠟菊放入玻璃瓶中。

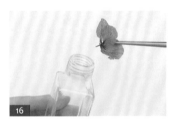

16 以長鑷子夾取繡球花。

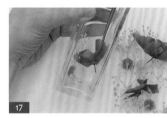

17 將繡球花放入玻璃瓶中。

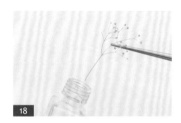

18 以長鑷子夾取粉色木滿天星。

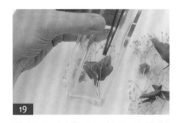

19 將粉色木滿天星放入玻璃瓶中。

20 以長鑷子夾取粉色蠟菊。

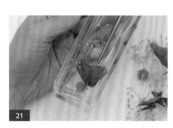

21 將粉色蠟菊放入玻璃瓶中。

22

重複步驟 12-21，依序擺放花材。

23

重複步驟 12-21，依序擺放花材至瓶口。

24

如圖，花材堆疊完成。

25

將礦物油倒入玻璃瓶中，直至瓶口處。

Tips 須靠著瓶口處倒入，以免花材被油的浮力影響而移動。

26

如圖，礦物油倒入完成，須預留瓶口位置不倒滿。

Tips 須預留礦物油熱脹冷縮的空間。

27

最後，將瓶蓋轉緊即可。

Tips 須將瓶蓋轉緊，以免礦物油溢出。

花材堆疊法四面完成圖

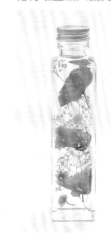 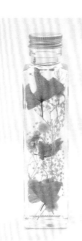 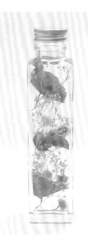

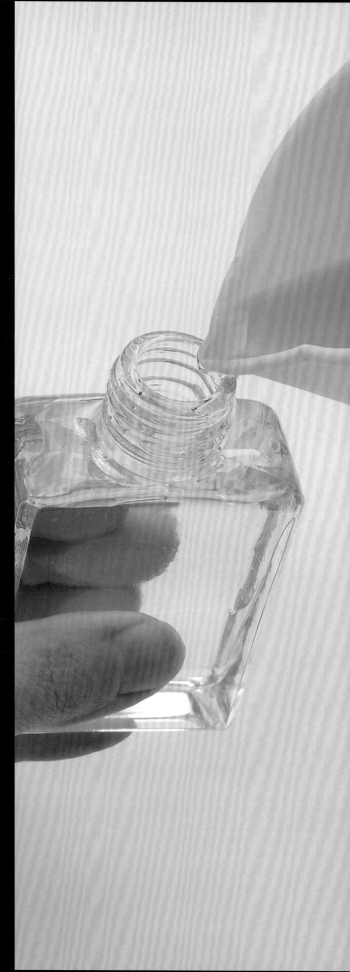

浮游花的

分層方法

　　浮游花的分層方法不只是限於運用礦物油和矽油等油本身的密度來分層，也可以運用果凍蠟、花材等不同材料進行分層，以下將介紹運用油和果凍蠟的分層方法。

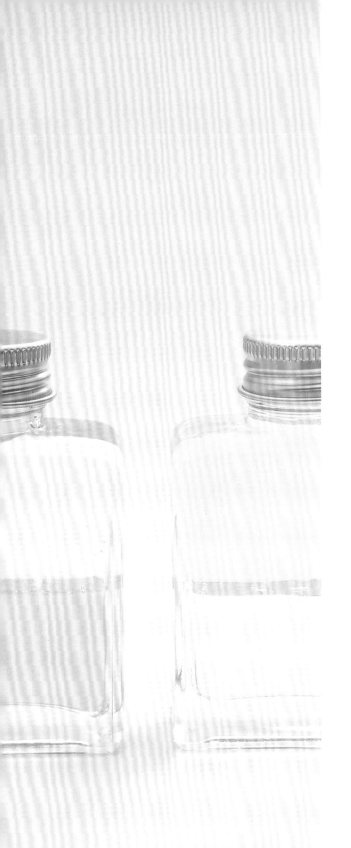

油的分層方法

① 礦物油　④ 玻璃瓶
② 矽油　⑤ 攪拌棒
③ 油性顏料　⑥ 杯子

01 將矽油（下層）倒入杯子中。

02 承步驟 1，倒至需要的量。

03 滴入油性顏料。

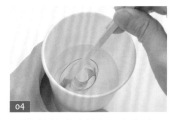

04 以攪拌棒將顏料與矽油（下層）混合均勻。

05 如圖，紅色矽油完成。

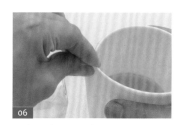

06 將杯子捏出尖角。

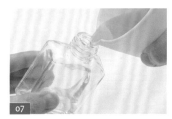

07 將尖角對準瓶口，並倒入紅色矽油。

08 承步驟 7，將矽油倒入約瓶子的一半。

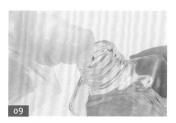

09 將礦物油（上層）倒入瓶中。

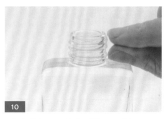

10 承步驟 9，倒至瓶口處。

Tips 不可倒太滿，須預留礦物油熱脹冷縮的空間。

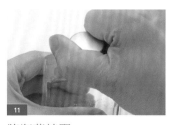

11 將瓶蓋轉緊。

Tips 須將瓶蓋轉緊，以免礦物油溢出。

12 如圖，分層方法①完成。

01 將矽油（下層）倒入瓶中。

02 承步驟 1，倒至瓶子的一半。

03 將礦物油（上層）倒入杯子中。

承步驟 3，倒至需要的量。

滴入油性顏料。

以攪拌棒將顏料與礦物油
（上層）混合均勻。

如圖，藍色礦物油完成。

將杯子捏出尖角。

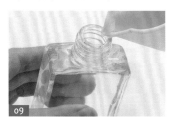
將尖角對準瓶口，並倒入藍
色礦物油。

承步驟 9，倒至瓶口處。

Tips 不可倒太滿，須預留礦物油
熱脹冷縮的空間。

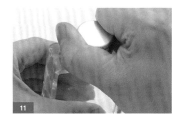
將瓶蓋轉緊。

Tips 須將瓶蓋轉緊，以免礦物油
溢出。

如圖，分層方法②完成。

—— TIPS ——

物體製造分層效果須知

如果想製造分層效果，須在距離礦物油最近
的地方放入配飾，可避免因重力加速度的原
因，使配飾沉入最下層。

在放入配飾時，不可從高處往下丟入瓶中，
會因為重力加速度使配飾直接沉入瓶子最下
方，無法達到分層的設計效果。

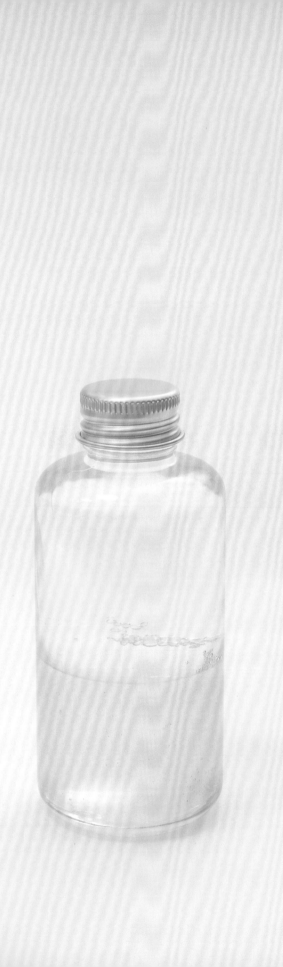

果凍蠟分層方法

^{工具}　　　　^{材料}
Tool & Materials

1. 矽油　　5. 溫度計　　9. 鐵盆
2. 玻璃瓶　6. 攪拌棒　　10. 鐵鍋
3. 果凍蠟　7. 杯子　　　11. 電磁爐
4. 油性顏料　8. 水

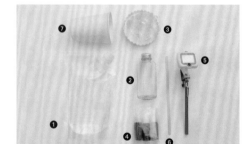

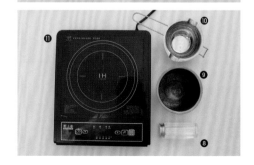

操作步驟
How to Make

01

在鐵盆中倒入水。

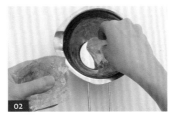

02

在鐵鍋中放入果凍蠟。

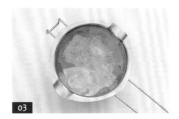

03

如圖，放入適量的果凍蠟。

04

將已裝水鐵盆放在電磁爐上。

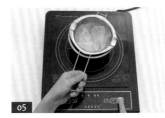

05

將已放果凍蠟鐵鍋放在鐵盆上方，並打開電磁爐隔水加熱。

Tips 果凍蠟不可直接加熱融化，會有異味。

06

承步驟 5，持續隔水加熱至果凍蠟融化。

07

以溫度計測試溫度。

Tips 果凍蠟溫度不可超過 90 度，花材易損壞。

08

將果凍蠟倒入杯子中。

09

承步驟 8，倒至需要的量。

10

滴入油性顏料。

11

以攪拌棒將油性顏料與果凍蠟混合均勻。

12

將杯子捏出尖角。

13

將尖角對準瓶口，並倒入黃色果凍蠟。

14

承步驟 13，倒至玻璃瓶的一半，靜置凝固。

15

稍微晃動，以確定果凍蠟是否凝固。

16

將矽油倒入玻璃瓶中。直至瓶口處。

17

如圖，矽油倒入完成，須預留瓶口位置不倒滿。

Tips 須預留矽油熱脹冷縮的空間。

18

最後，將瓶蓋轉緊即可。

Tips 須將瓶蓋轉緊，以免矽油溢出。

Q&A

001 | 可否使用嬰兒油代替浮游花製作液？

不建議使用嬰兒油，嬰兒油內的成分很多，導致花材變質的因素多，作品的保存也不穩定。

002 | 可否用鮮花製作作品？

鮮花不可以製作浮游花，因為花材保有水分會造成腐敗。

003 | 可否用乾燥花製作作品？

乾燥花可以製作浮游花，製作前要確認花材是否完全乾燥，否則有腐敗的可能。

004 | 可否用不凋花製作作品？

不凋花可以製作浮游花，但每個品牌使用的花種、溶劑都不同，製作前須測試。

005 | 可否用人造花製作作品？

人造花可以製作浮游花，但人造花為布和樹脂製成，製作前需要測試是否會褪色。

006 | 測試花材是否會褪色的時間需要多久？

最快三小時內、最慢七天可以知道結果。

007 | 完成作品後為什麼油變得霧霧的？

作品可能會因為倒油的速度和施力產生霧霧的感覺，但靜置後會變得透明，而靜置時間不一定，氣溫會影響變清澈的反應快慢，氣溫越高變清澈時間越快。

008 | 瓶子等容器是否要先洗淨後再使用？

可以，但務必確保瓶子內的水分已完全乾了，否則作品完成後，會有變質發霉的可能，或是使用 75% 的酒精噴入瓶子內，再用餐巾紙擦乾。

009 | 如何能讓花材在瓶子裡固定不會漂浮？

片狀、枝狀、顆狀的花材要交替放置才可以讓彼此牽絆固定，因油本身有浮力，花材須配置的好才不會浮起。

010 | 花材質地很脆要如何放入瓶子裡？

先把花材泡在要使用的油裡面大約 2～3 小時，花的質地就會變得比較柔軟一些，之後再放進去瓶子裡，就能減少花材的耗損。

011 | 浮游花的作品可以保存多久？

作品存放時間保守說法為一年，但時間長短和保存的方式有關，主要看油和花材沒有明顯變質，就可以繼續保存。

O12 | 浮游花的作品如何保存？

不可放置在陽光直射的地方，因光線會使作品裡的花材褪色變質；須遠離火源，雖然浮游花製作液燃點很高，但還是具有可燃性。

O13 | 如何處理想丟棄的浮游花作品？

請勿直接倒入水槽，會汙染水源，加上油的濃度較高有可能造成水管堵塞，所以須拿塑膠袋，並在裡面放些廢報紙，將廢油倒入後打包丟入垃圾桶即可。

O14 | 使用 PVC 片時，在想留白的地方沾到膠要如何去除？

使用市面上販售專門的塑膠除膠劑，沾在棉花棒上慢慢的去除，但切記一定要使用塑膠專用的除膠劑，否則一般的除膠劑會腐蝕 PVC 片。

O15 | 使用 PVC 片的空間靜止法可以用熱溶膠黏貼嗎？

不行，熱熔膠碰到油後會沒有黏性，建議可以使用市面上販售防水、防油的黏著劑，效果最好。

O16 | 花材在製作前跟放入油後怎麼顏色不太一樣？

淺色花材泡油後會變得較透明，但深色花材泡油後差異不大。

O17 | 想將浮游花製作液染色，該用什麼樣的顏料才適合？

油是油性的，所以一定要用油性的顏料，或油性的色粉。

O18 | 創作作品時，應該先放花，還是先倒油呢？

基本上是看每個人的手法，誰在前、誰在後都沒有影響。

O19 | 可以配置好花材，倒好油後再直接滴顏料進作品調色嗎？

不建議，建議先將油調好顏色，再倒入瓶子中。

O20 | 在調色時，發現油怎麼越來越霧？

調色時會有攪拌的動作，攪拌會讓油變得霧霧的，但只要靜置後就會慢慢恢復清澈。

O21 | 擴香應用要注意的地方？

在挑選擴香竹基劑時要切記，成分不能含有酒精，否則會使花材褪色。

O22 | 分層有什麼需要注意的地方？

使用不同密度但相同成分的油，有可能會經過晃動後融為一體，要做好漂亮的分層，建議使用不同密度、不同成分的油來操作，最不會失敗。

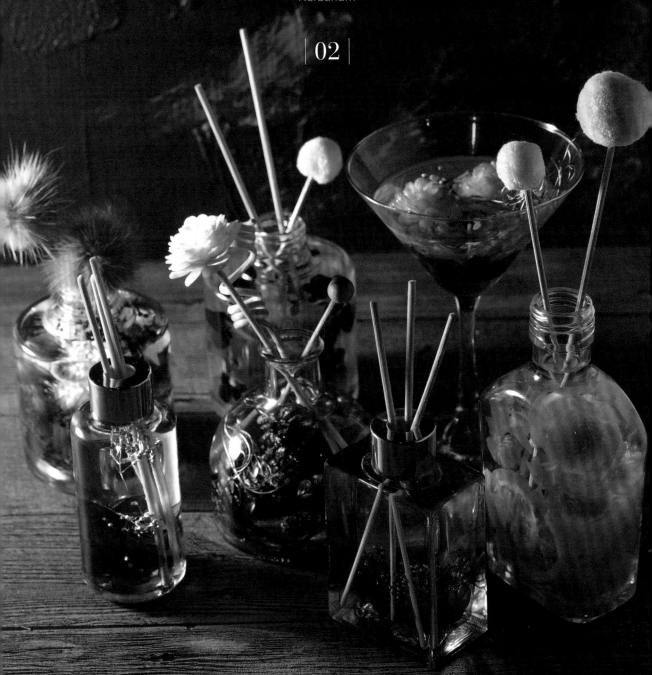

浮游花的
作品欣賞
APPRECIATION
Herbarium

|02|

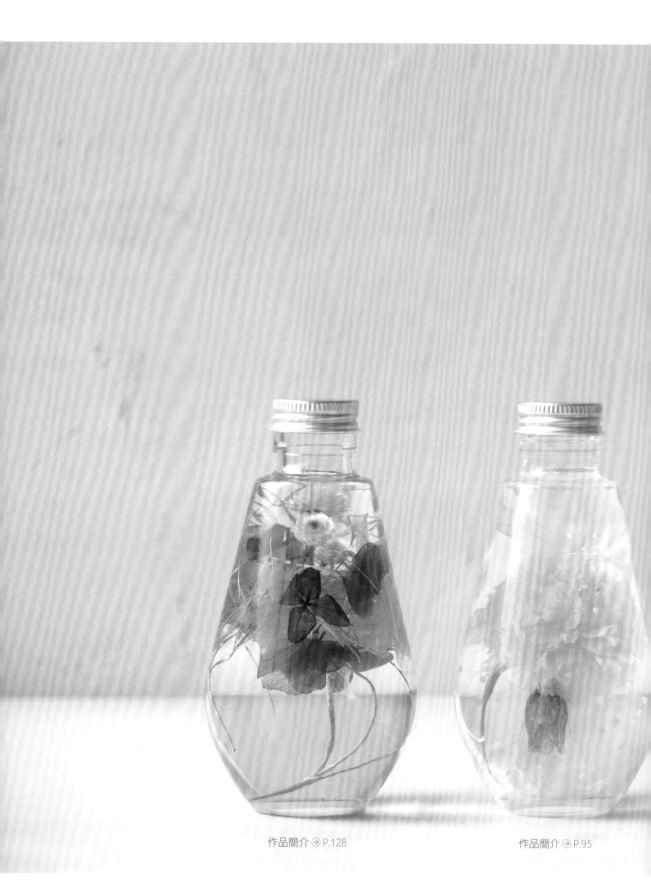

作品簡介 ➔ P.128

作品簡介 ➔ P.93

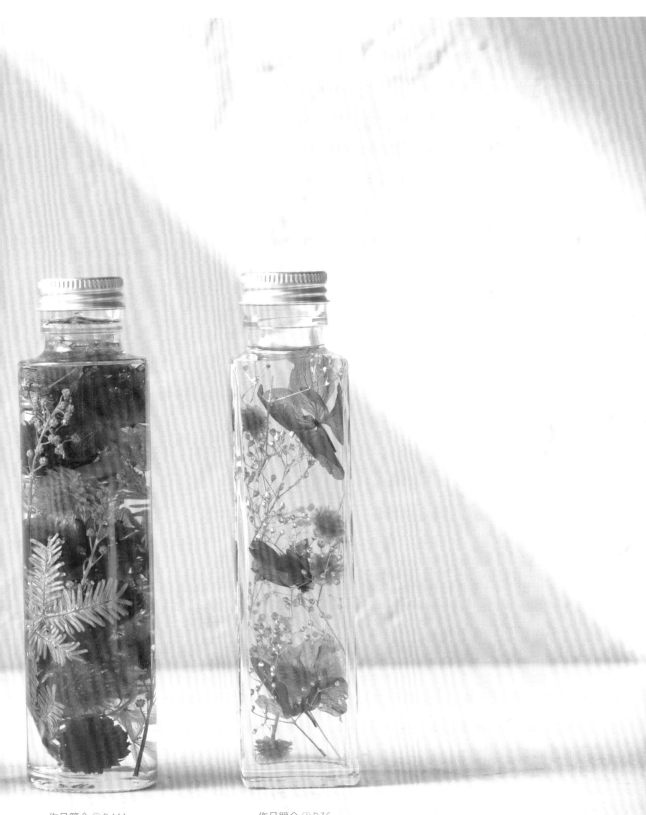

作品簡介 ⊙ P.111 作品簡介 ⊙ P.36

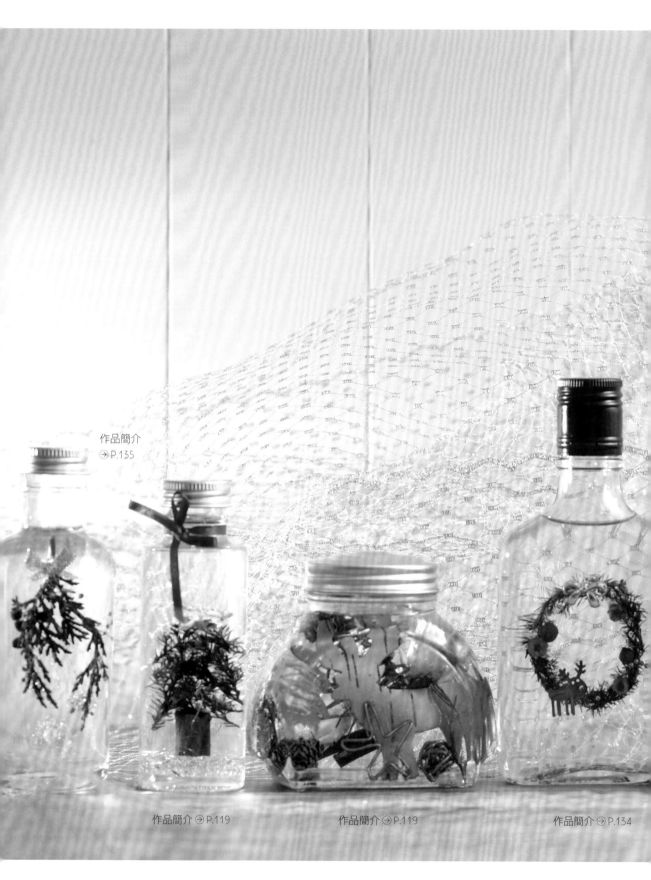

作品簡介
→P.135

作品簡介 → P.119

作品簡介 → P.119

作品簡介 → P.134

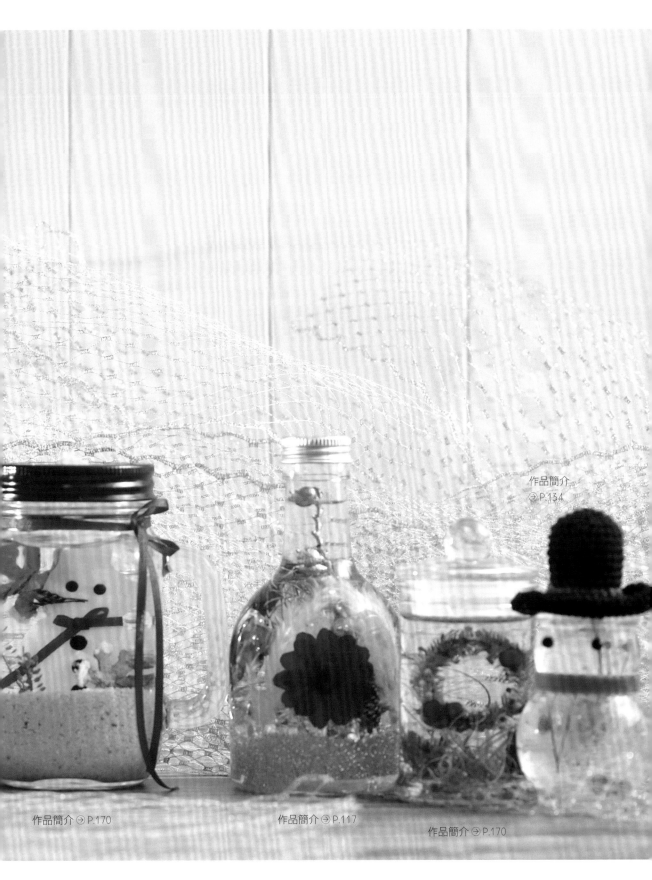

作品簡介 ➔ P.134

作品簡介 ➔ P.170

作品簡介 ➔ P.117

作品簡介 ➔ P.170

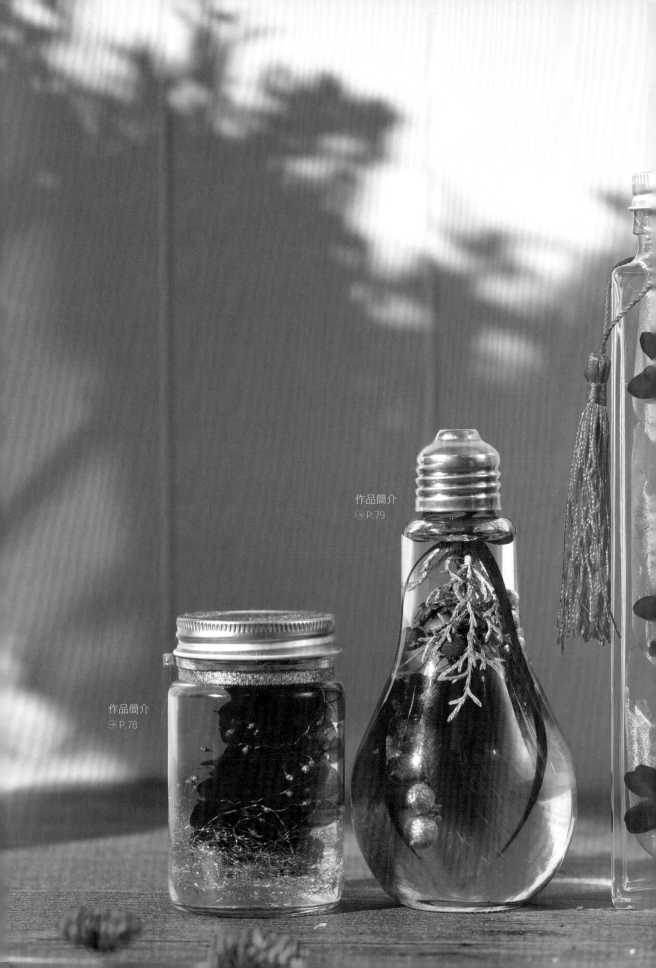

作品簡介
⊙ P.79

作品簡介
⊙ P.78

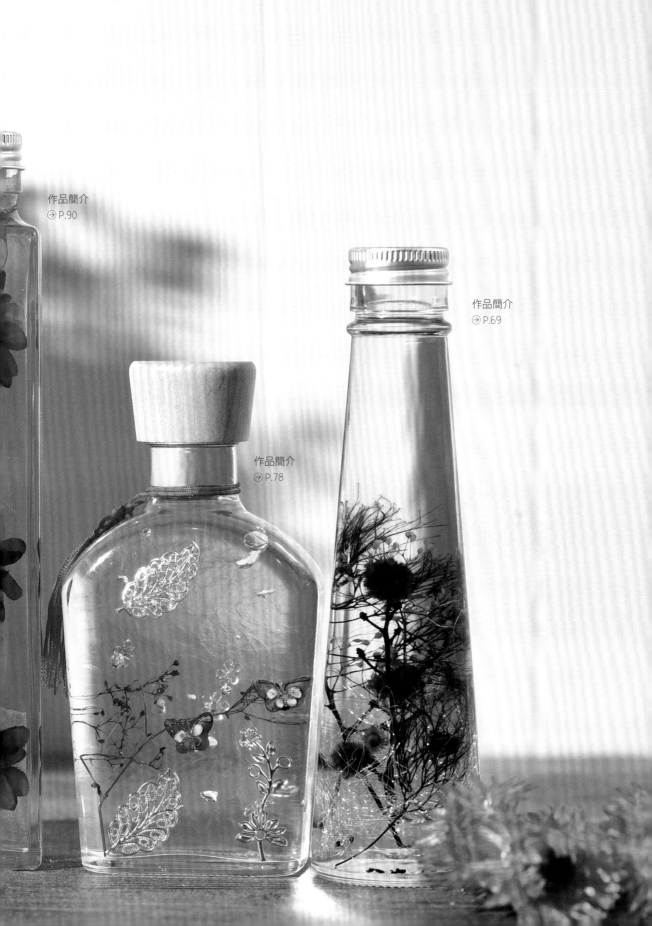

作品簡介
→ P.90

作品簡介
→ P.69

作品簡介
→ P.78

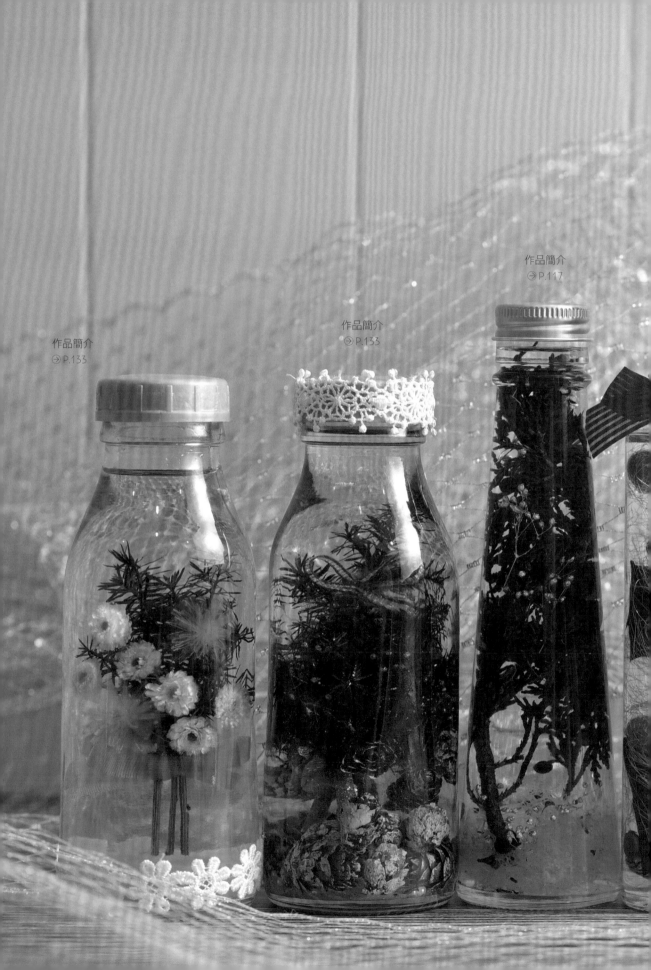

作品簡介
→P.117

作品簡介
→P.133

作品簡介
→P.133

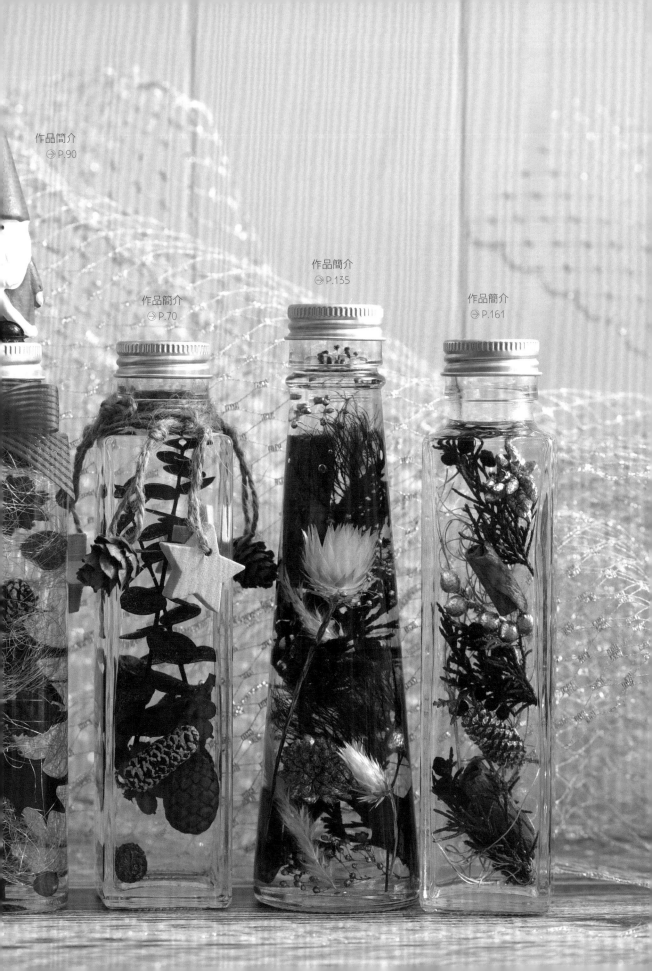

作品簡介
➔ P.90

作品簡介
➔ P.70

作品簡介
➔ P.135

作品簡介
➔ P.161

搖滾果吧

將同色系的花材及乾燥水果片放入罐中，點綴水果味香芬，
呈現視覺與嗅覺的雙重享受。

設 計 者 陳欣婷
技巧應用 擴香應用法
使用花材 乾燥橙片、不凋繡球花、不凋千日紅、不凋花材
作品尺寸 14.5×7cm

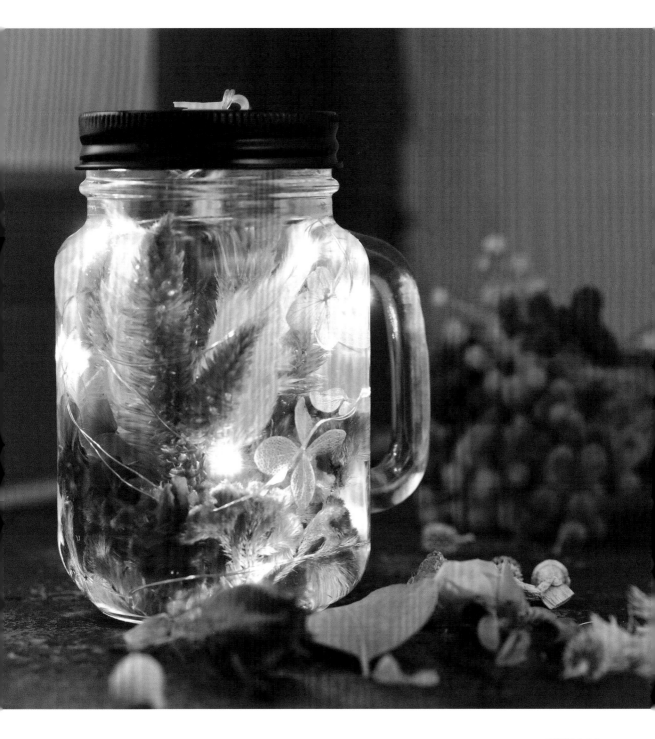

閃曜火舞

採用飽和色極高的紅色系花材，配上 LED 燈串，
在點燈前及點燈後有著極然不同的氛圍。

設 計 者　陳欣婷
技巧應用　花材堆疊法
使用花材　乾燥雞冠花、不凋繡球花、乾燥花材
作品尺寸　14×8cm

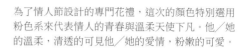

為了情人節設計的專門花禮，這次的顏色特別選用
粉色系來代表情人的青春與溫柔天使下凡。他／她
的溫柔，清透的可見他／她的愛情，粉嫩的可愛。

設 計 者　曾怡婷
技巧應用　花材堆疊法、頂天立地法
使用花材　乾燥臨花、乾燥玫瑰、乾燥蘆葦
作品尺寸　18.2×6cm

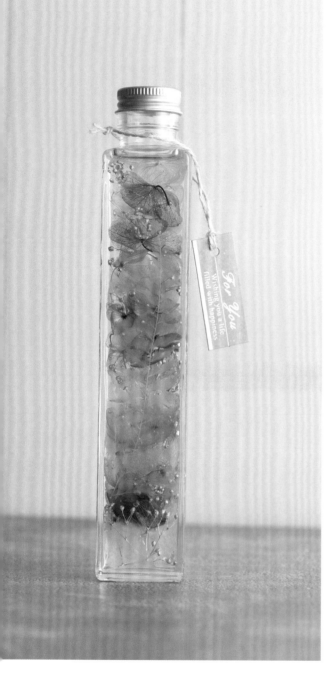

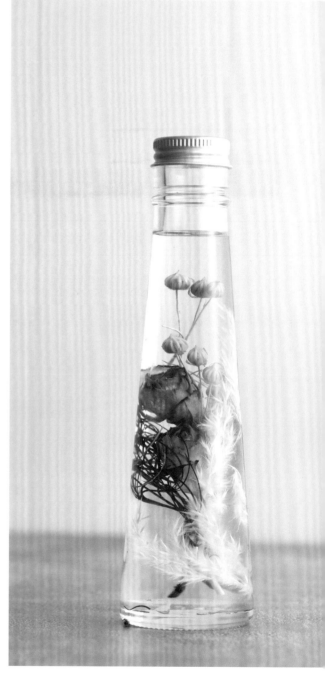

▲ 彩虹幸運瓶

每天給你好的能量，色彩繽紛豐富的人生。

設 計 者　古佩鑫
技巧應用　花材堆疊法
使用花材　不凋繡球花、不凋木滿天星
作品尺寸　21.5×4cm

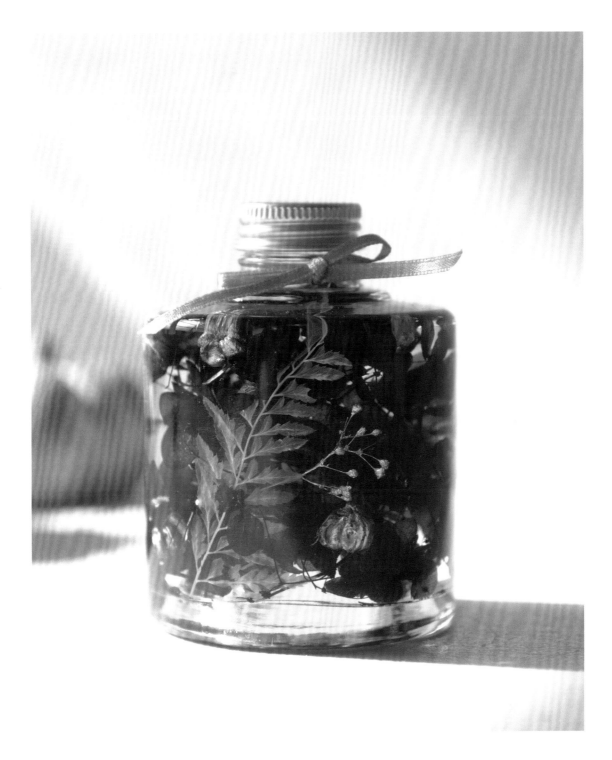

藍色星空

喜歡看星星，對我來說晚上的天空不是黑色，而是深藍色的。

設 計 者　洪雲翎
技巧應用　花材堆疊法
使用花材　不凋繡球花、乾燥羊齒、不凋木滿天星、果實
作品尺寸　11×8cm

▼ 花的嫁衣

保有初心，新娘的嫁衣。用花製作自己夢想中的婚紗。

設 計 者　曾怡婷
技巧應用　PVC 片空間靜止法
使用花材　乾燥玫瑰花瓣、不凋魔鬼藤、不凋繡球花、
　　　　　異材質
作品尺寸　11×6cm

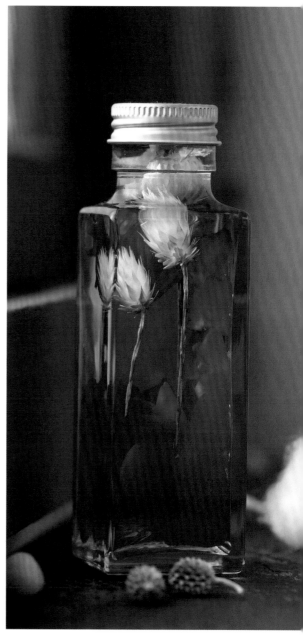

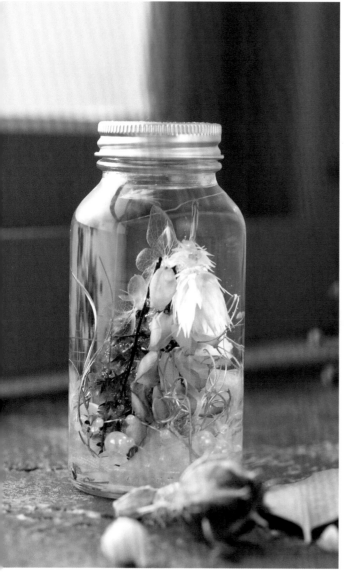

獻愛 ▲

以情人節為設計主題，在鮮紅不凋玫瑰花瓣中矗立
著潔白的圓仔花，象徵對情人的愛意與忠貞。

設 計 者　陳欣婷
技巧應用　PVC 片空間靜止法
使用花材　不凋玫瑰、乾燥圓仔花
作品尺寸　12.8×4cm

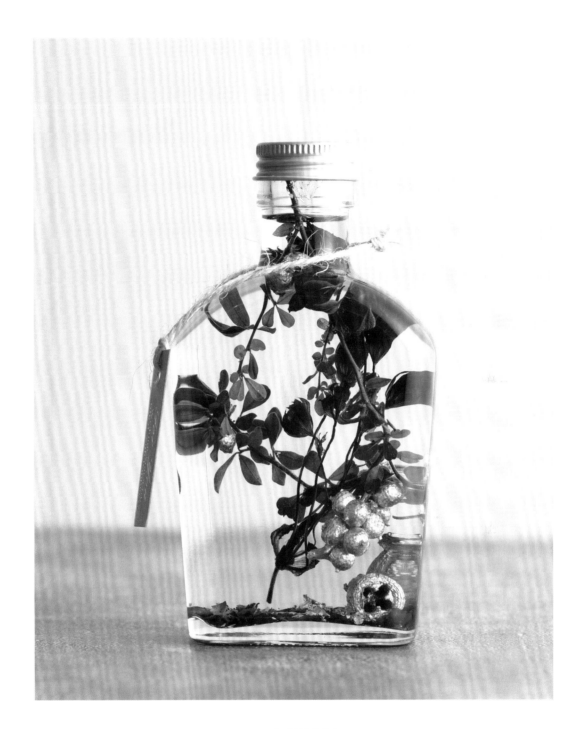

豐盛財富瓶

可上下搖晃，當瓶中撒下的玫瑰和金箔代表著淨化，
放輕鬆讓事情自然呈現欣賞人生的各種美。

設 計 者　古佩鑫
技巧應用　花材堆疊法
使用花材　乾燥玫瑰、不凋葉材、果實
作品尺寸　14.5×7cm

浮游花筆 ▶

浮游花不再只是擺飾，還要讓你能看也能用，隨身攜帶，拿出來還能讓人眼睛一亮。寫不出好文章沒關係，拿個名副其實的妙筆生花吧！

一般的浮游花筆都是放入細小或是較立體的花朵，平面的繡球花，雖然不容易放入筆中，加上一些異材質、珍珠、鑽，甚至是星沙，貝殼也可以變得很有特色。

設 計 者　吳嵐君

技巧應用　花材堆疊法

使用花材　不凋繡球花、不凋木滿天星、乾燥水晶花、
　　　　　乾燥小星花、乾燥法國白梅、異材質

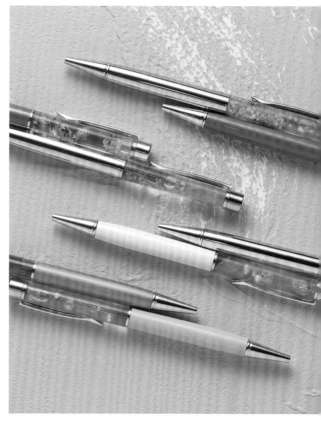

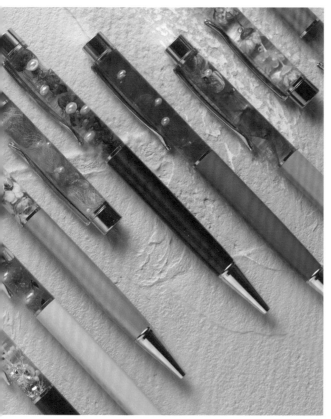

◀ 浮游花筆

浮游花不再只是擺飾，還要讓你能看也能用，隨身攜帶，拿出來還能讓人眼睛一亮。寫不出好文章沒關係，拿個名副其實的妙筆生花吧！

一般的浮游花筆都是放入細小或是較立體的花朵，平面的繡球花，雖然不容易放入筆中，加上一些異材質、珍珠、鑽，甚至是星沙，貝殼也可以變得很有特色。

設 計 者　吳嵐君

技巧應用　花材堆疊法

使用花材　不凋繡球花、不凋木滿天星、乾燥水晶花、
　　　　　乾燥小星花、乾燥法國白梅、異材質

棒棒糖花筆

放入浮游花製作液的繡球花會展現出跟棒棒糖一樣粉嫩夢幻的顏色，既然如此就直接變成棒棒糖啦！

但不只是長得像棒棒糖呦！當然還要能用才行囉！讓你邊寫邊想舔一口的棒棒糖花筆！還有珍珠可以搖一搖當療癒小物呦！

設 計 者　吳嵐君
技巧應用　花材堆疊法
使用花材　不凋繡球花、異材質

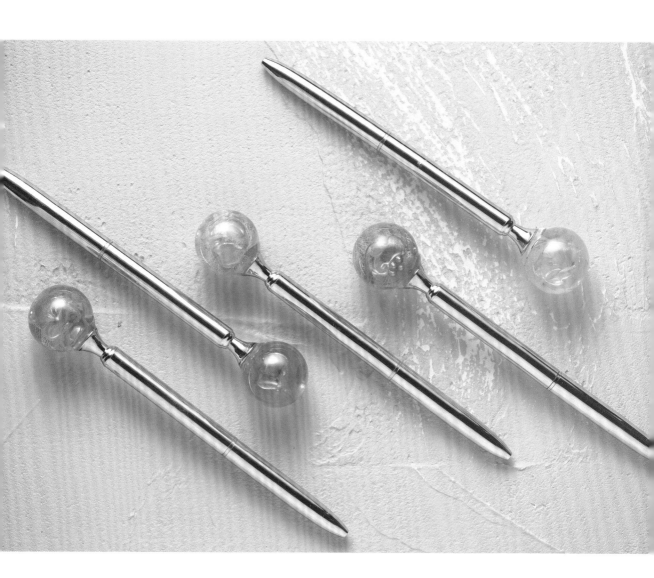

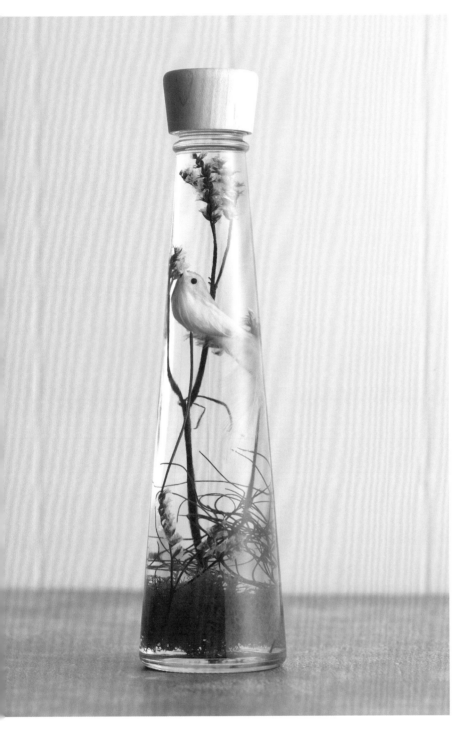

春色

鳥兒的春天。

設 計 者　林汶親
技巧應用　頂天立地法
使用花材　乾燥水晶花、不凋魔鬼藤、馴鹿苔、異材質
作品尺寸　22×6cm

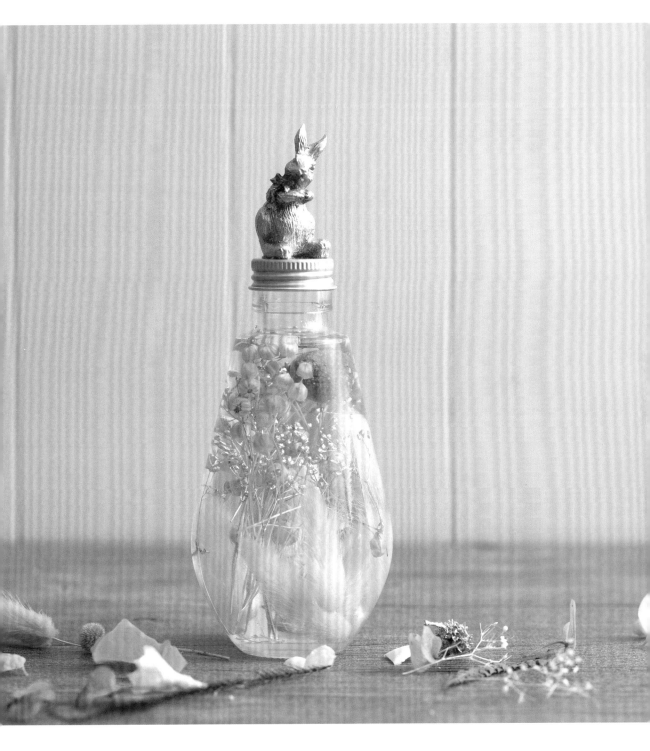

望月

中秋節不可或缺的元素就是兔子，兔尾草就代表了兔子。
兔子們中秋節也要團聚賞月呢！黃色的金杖球月亮在滿天星空中閃耀著。

設 計 者　吳嵐君
技巧應用　花材堆疊法
使用花材　乾燥兔尾草、乾燥臨花、不凋木滿天星、不凋金杖球
作品尺寸　17×7cm

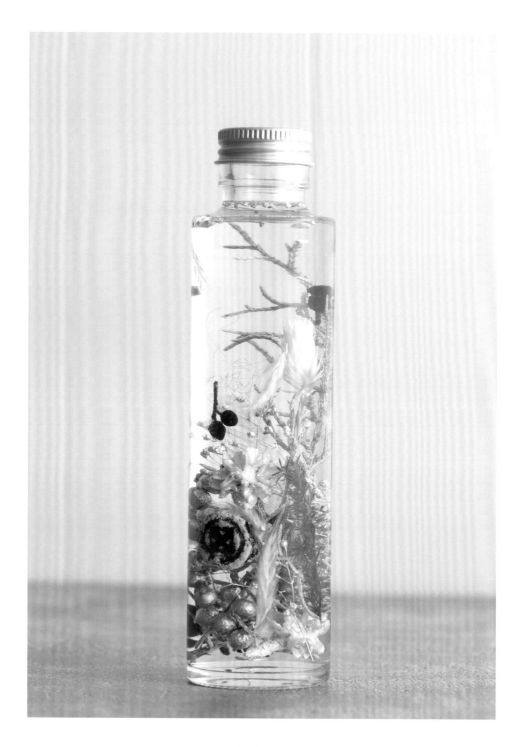

冬雪

時間停止在那年下雪的寒冬。

設 計 者　林育卉
技巧應用　花材堆疊法
使用花材　不凋柏葉、乾燥兔尾草、不凋木滿天星、果實
作品尺寸　14.2×5cm

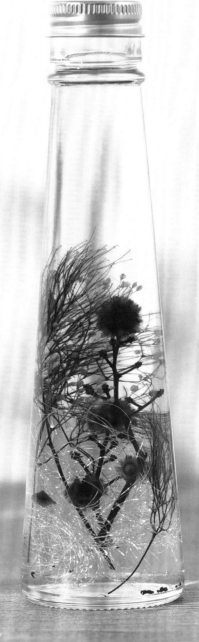

年春

本款花禮是以年節的歡慶為基礎設計，木質的枝條，正紅
色的花朵，搭配點狀的花材，在細長型的瓶子中，呈現過
年時常見的盆花或花束，在營造年節喜慶感的同持，也增
添時尚感的元素。將花材固定在瓶底，增加上層留白，營
造花朵生長時所需要的呼吸感與空間感，讓過年可以保留
歡慶保留尊重。

設 計 者　陳慧宇
技巧應用　果凍蠟空間靜止法、花材堆疊法
使用花材　不凋木滿天星、不凋煙霧草、乾燥虎眼、異材質
作品尺寸　18.2×6cm

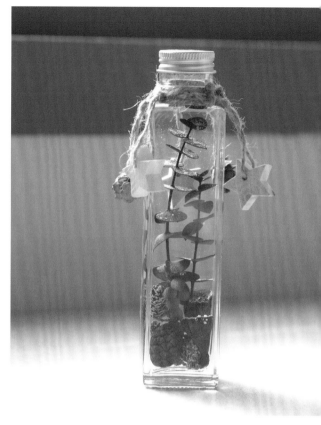

飘雪耶誕 ▶

每年冬天到來，總是期待在飄著雪的聖誕夜和家人一起度過。

設 計 者　鄭安婷
技巧應用　花材堆疊法
使用花材　不凋尤加利、果實、異材質
作品尺寸　17×4cm

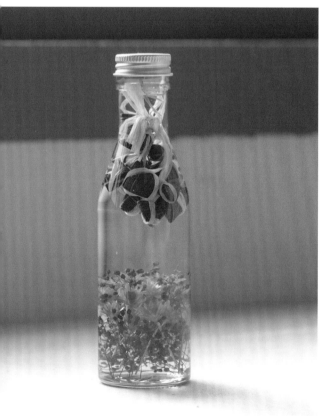

◀ 燒肉粽

提到端午節，就會想到肉粽。使用紅色花材做出火的意象，配上異材質呈現出肉粽製成的過程。

設 計 者　鄭安妤
技巧應用　花材堆疊法、異材質應用法
使用花材　不凋木滿天星、乾燥松毬、異材質
作品尺寸　17×5cm

秘密 ▶

在海底隱藏在藻類之中的礦石。

設 計 者　鄭安婷
技巧應用　異材質應用法
使用花材　人造花材、異材質
作品尺寸　9×6cm

◀ 失落瓶中信

沉落海底的瓶中信，或許收件人永遠都收不到了，
但卻給了魚兒另一個新家。

設 計 者　鄭安婷
技巧應用　花材堆疊法、異材質應用法
使用花材　乾燥星辰、不凋貝殼草、乾燥葉脈、異材質
作品尺寸　13×6.5cm

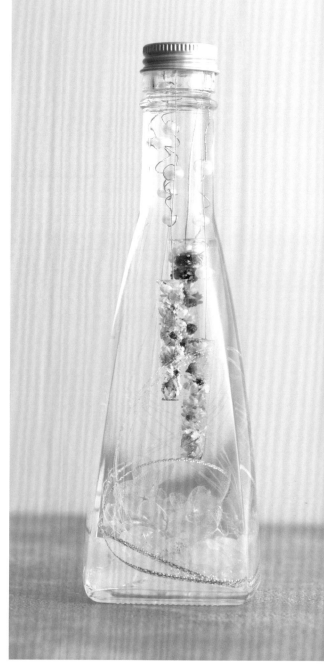

串串思念。

設 計 者　林汶親
技巧應用　異材質應用法
使用花材　乾燥小星花、異材質
作品尺寸　21.5×6cm

▲ 漂浮花球

因為很喜歡小巧迷你的花球，但又無法將整輪繡球花放入瓶中，只好動動腦，將蠟菊作成球狀，再施點魔法讓他漂浮起來，就這樣漂浮花球誕生了。

設 計 者　吳嵐君
技巧應用　果凍蠟空間靜止法
使用花材　乾燥蠟菊、乾燥羊齒
作品尺寸　12.8×4cm

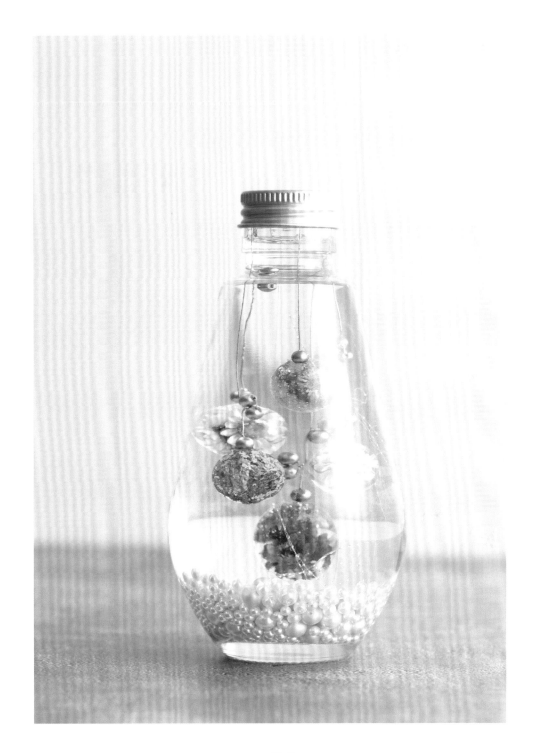

甜花

甜在心的糖果花球。

設計者　林汶親
技巧應用　異材質應用法
使用花材　乾燥小星花、異材質
作品尺寸　14×7cm

虹

彩虹象徵美好和幸福，希望透過作品，將彩虹所代表的
美意傳遞出去。

設 計 者　鄭安好
技巧應用　花材堆疊法
作品尺寸　21.5×4cm

虹－紅

使用花材　不凋玫瑰、不凋繡球花、不凋魔鬼藤、不凋
　　　　　煙霧草、不凋玫瑰葉

虹－橙

使用花材　不凋楓葉、不凋木滿天星、不凋非洲天門冬、
　　　　　乾燥加那利

虹－黃

使用花材　乾燥加那利、乾燥維多梅、不凋木滿天星

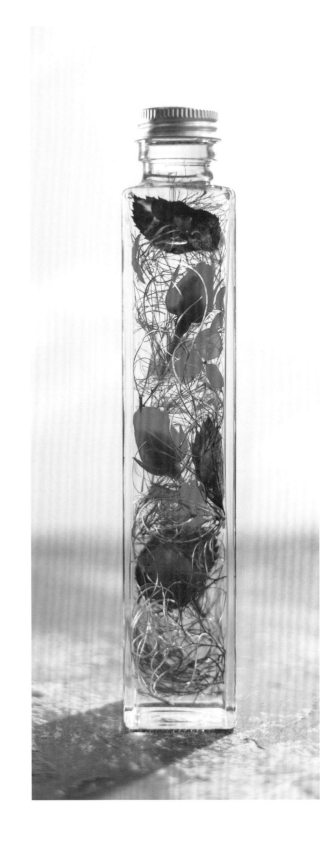

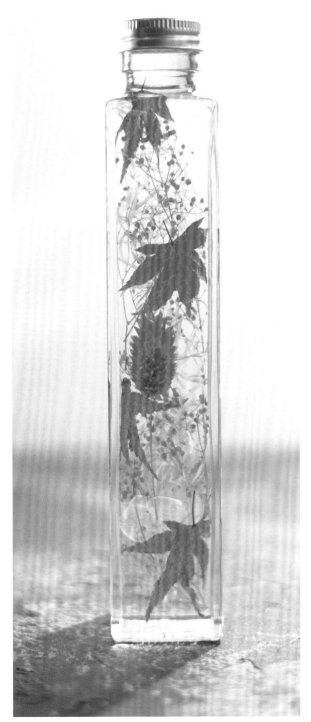
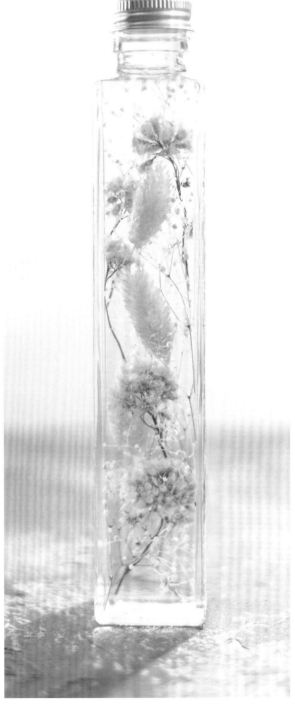

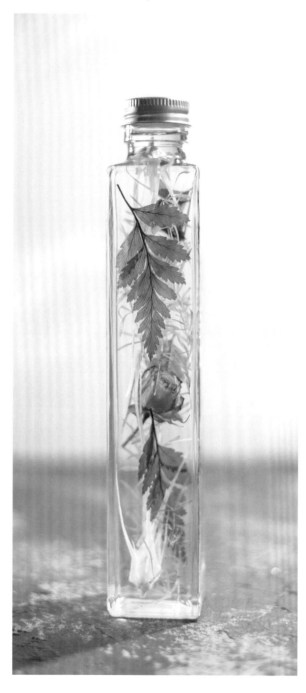

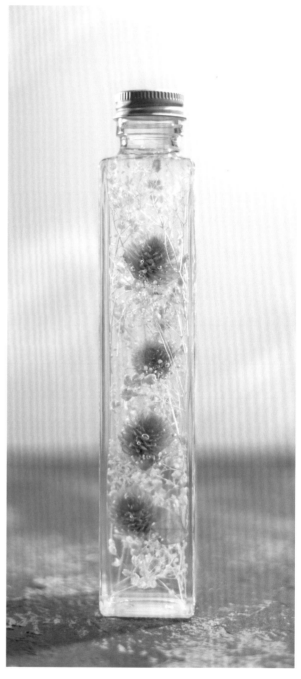

虹－綠

使用花材　乾燥玫瑰、不凋蕨類、不凋鬱金香星星

虹－藍

使用花材　不凋千日紅、不凋木滿天星、不凋小凌風

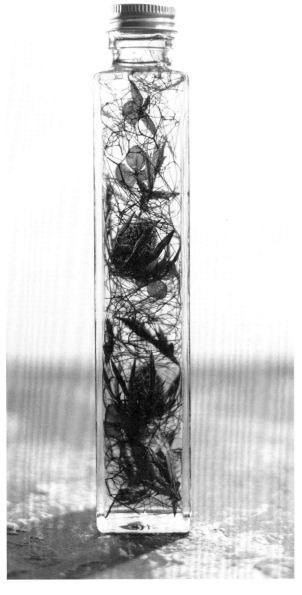

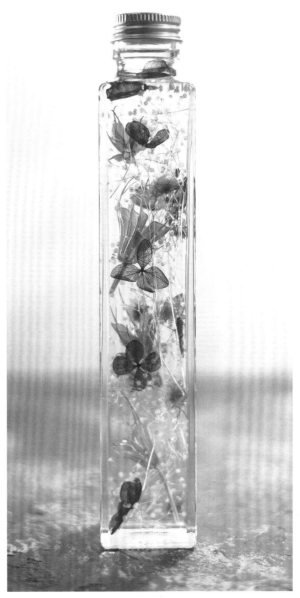

虹－靛

使用花材　不凋紫薊、不凋繡球花、不凋煙霧草

虹－紫

使用花材　不凋繡球花、不凋木滿天星、乾燥木百合、
乾燥蠟菊

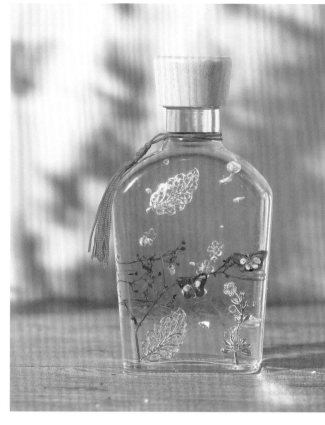

相較於作者另一個作品《蝴蝶夢》，這個作品《春》
更希望透過相似的素材，但是呈現出來的是春暖花
開之際，彩蝶雙飛的景緻。除了木滿天星／蝴蝶之
外，還加入了金屬葉片。外觀上以中國結飾做包
裝，讓作品增添春節的氣息。

設 計 者　簡淑歡
技巧應用　果凍蠟空間靜止法、異材質應用法
使用花材　不凋木滿天星、異材質
作品尺寸　14.5×7cm

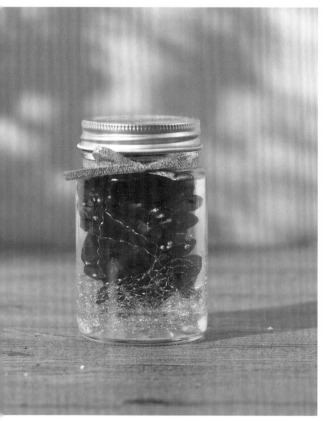

◀ 鴻運

紅與金是華人最喜歡的搭配，象徵喜氣洋洋、財源
滾滾來。

設 計 者　張育瑋
技巧應用　PVC 片空間靜止法、分層法
使用花材　不凋繡球花、不凋木滿天星、異材質
作品尺寸　9×6cm

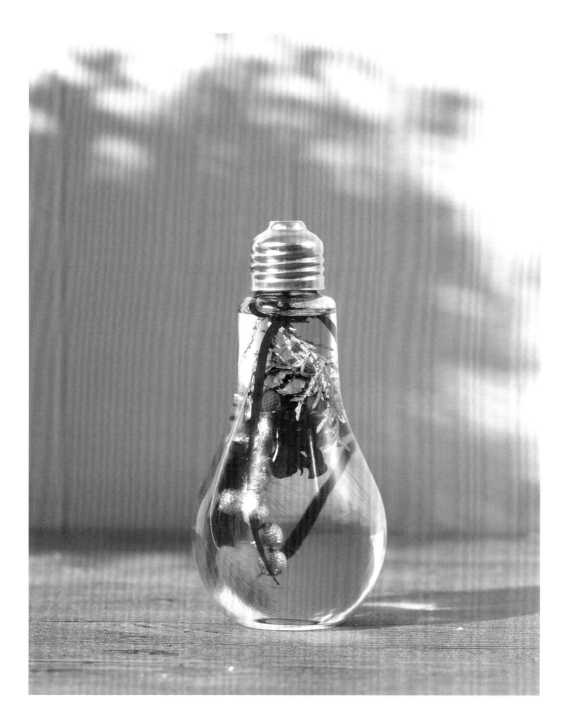

新年的喜悅

每逢年節佳慶，家家戶戶張燈結綵慶豐收，特以果實、松柏代表
豐收之延年，紅色不凋繡球花、紅色緞帶代表新年的喜慶。

設 計 者　黃美華
技巧應用　花材堆疊法、異材質應用法
使用花材　不凋繡球花、不凋松枝、乾燥兔尾草、果實
作品尺寸　14.5×7cm

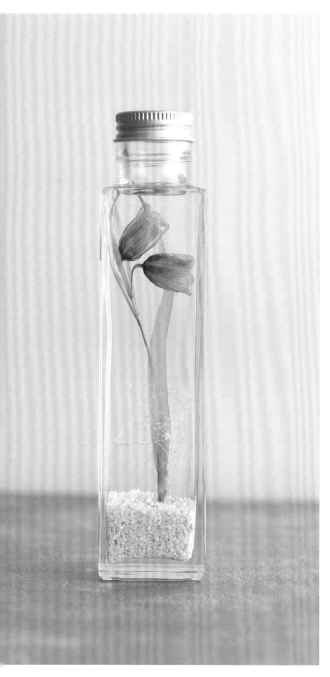

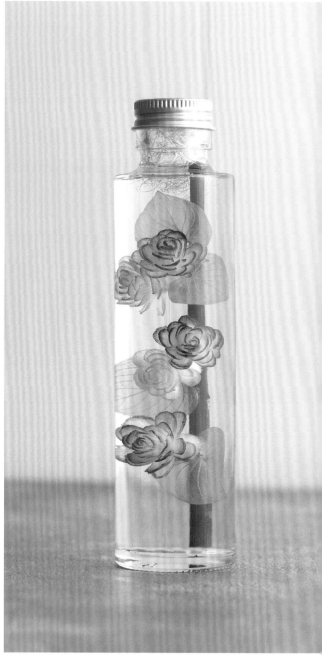

姿態

做好準備就驕傲地抬起頭，迎接生活中遇到的種種
困難，面對他、解決他。

設 計 者　鄭安婷
技巧應用　頂天立地法
使用花材　乾燥貝母花、異材質
作品尺寸　17×4cm

綻放

善待他人、也不委屈自己。

設 計 者　鄭安婷
技巧應用　頂天立地法
使用花材　索拉花、樹枝、異材質
作品尺寸　14.2×5cm

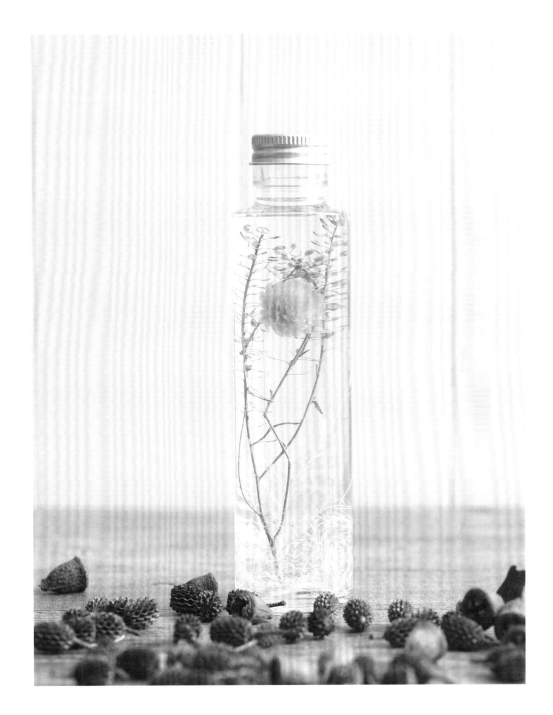

水中靜月

明月倒映水中的寧靜，引發心中嚮往歲月靜好，而設計以
黃千日紅代表明月，貝殼花為水中植物

設 計 者　黃美華
技巧應用　頂天立地法、分層法
使用花材　不凋千日紅、乾燥羊齒、不凋貝殼花、異材質
作品尺寸　14.2×5cm

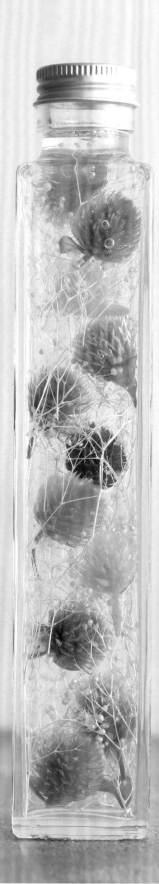

繽紛泡泡

圓圓的千日紅，就像泡泡一樣；顏色繽紛，
帶給人歡樂的感覺。

設計者　鄭安好
技巧應用　花材堆疊法
使用花材　不凋千日紅、不凋木滿天星
作品尺寸　21.5×4cm

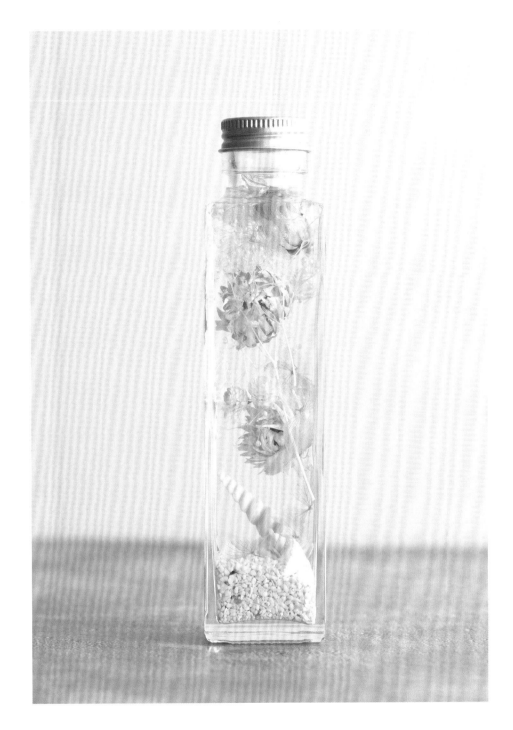

夏日沁涼

炎熱的夏天，就喜歡清清爽爽的感覺，
淡藍色和黃色，讓人感覺清涼舒暢，無負擔。

設 計 者　黃育苓
技巧應用　花材堆疊法、分層法
使用花材　乾燥蠟菊、乾燥旱雪蓮、不凋木滿天星、不凋繡球花、異材質
作品尺寸　17×4cm

▼ 蔓延

在沙漠中綻放的花朵，就是絕境中的希望。

設 計 者　鄭安婷
技巧應用　頂他立地法
使用花材　乾燥臨花、人造花材、異材質
作品尺寸　14×7cm

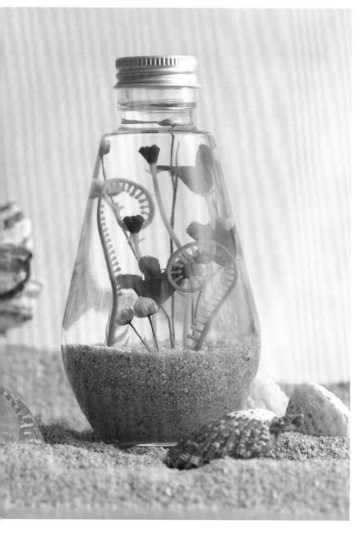

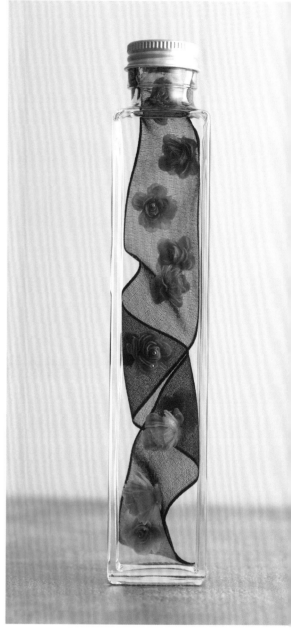

懸 ▲

盡管帶著滿滿的期望，也對未來曲折的
路感到迷茫。

設 計 者　鄭安婷
技巧應用　頂天立地法
使用花材　索拉花、異材質
作品尺寸　21.5×4cm

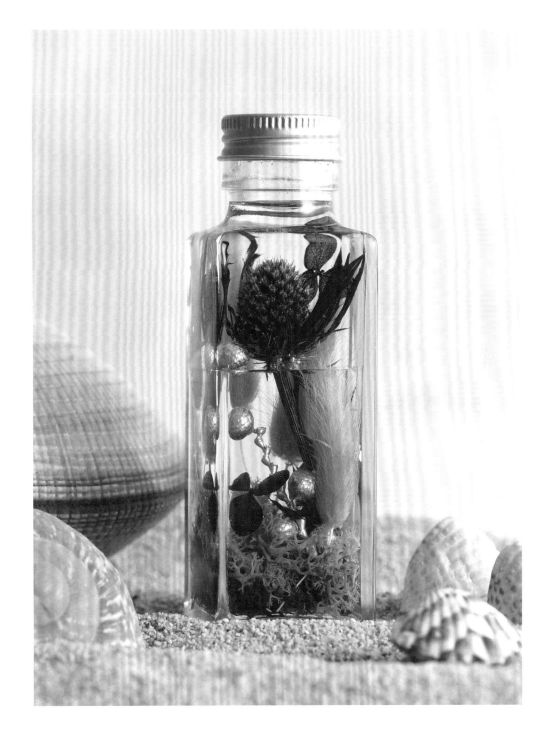

藍色優美的你

分隔浮游象徵外在的我們與內在的我們。

設 計 者　古佩鑫
技巧應用　花材堆疊法、分層法
使用花材　不凋紫薊、果實、乾燥兔尾草、馴鹿苔
作品尺寸　12.8×4cm

季節（冬） ▶

冰天雪地，潔白雪白，但也意味著沉寂與冷清。

設 計 者　陳琬婷
技巧應用　花材堆疊法
使用花材　乾燥富貴葉、異材質
作品尺寸　15×10cm

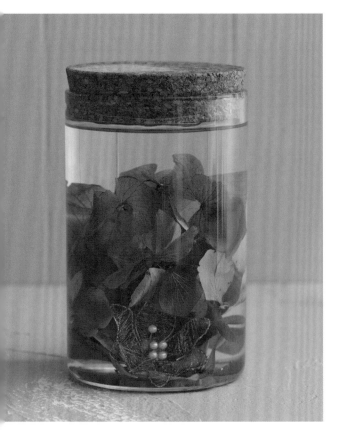

◀ 季節（秋）

秋季是收穫的季節，也意味著成熟，很多植物的果實在此成熟，樹的葉子掉落，草開始枯萎，植物將會步入它們生命的終結，整個枯萎死去。

設 計 者　陳琬婷
技巧應用　花材堆疊法
使用花材　不凋繡球花、異材質
作品尺寸　15×10cm

甜蜜謊言 ▶

夜來香的花語是危險的浪漫。擁有鮮艷吸引人的外表,背後卻藏著不為人知的秘密。

設 計 者　鄭安妤
技巧應用　花材堆疊法
使用花材　不凋夜來香
作品尺寸　11.5×8cm

◀ 小丑魚

利用分層法,製造出小丑魚在水底悠游的樣子。

設 計 者　官琬蓉
技巧應用　分層法
使用花材　不凋壽松、異材質
作品尺寸　10×4.5cm

爆裂原色

所有的顏色皆以三原色（紅黃藍）所構成，另外歸類為無色
彩（黑白）。

設 計 者　陳琬婷　　　　　　使用花材　不凋玫瑰
技巧應用　果凍蠟空間靜止法　　作品尺寸　14×7cm

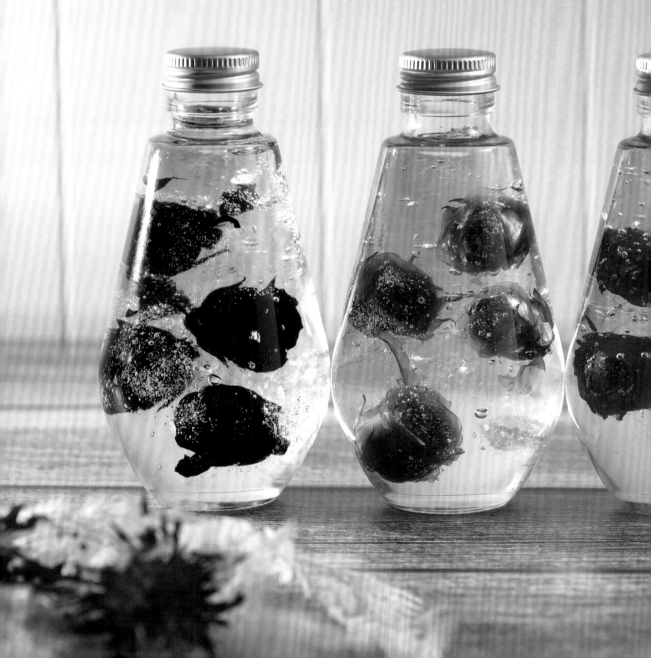

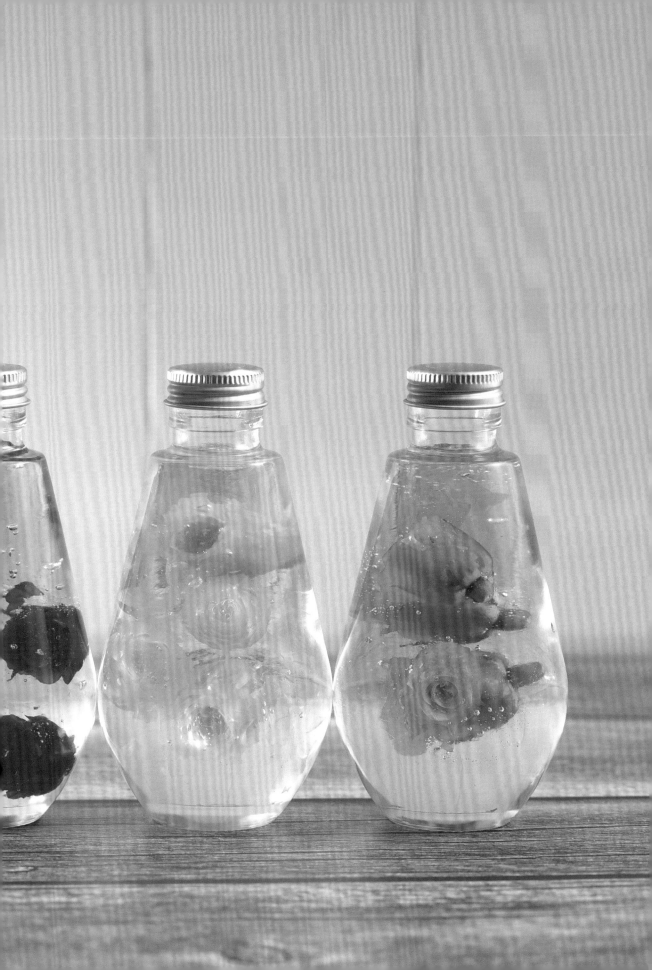

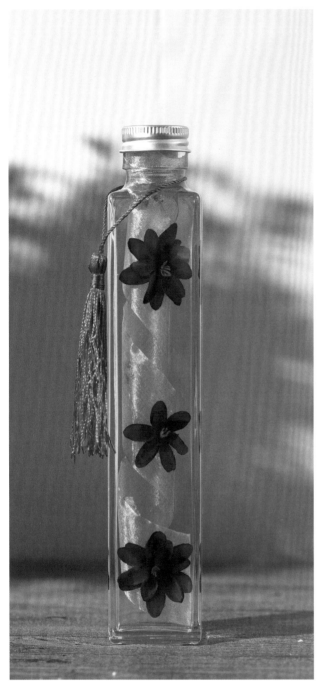

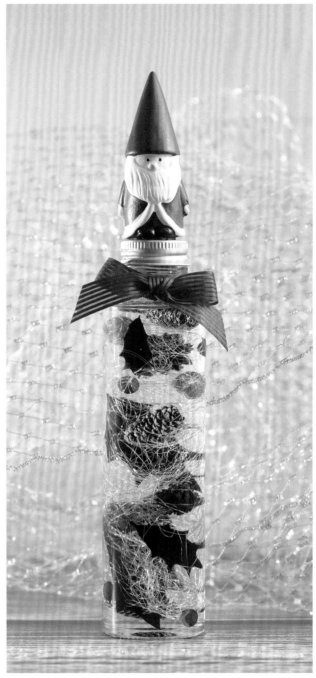

春滿福

金色和紅色是過年的代表色，紅色代表喜氣滿
滿，金色代表財源滾滾

設 計 者　鄭安婷
技巧應用　頂天立地法
使用花材　人造花材、異材質
作品尺寸　21.5×4cm

幸福耶誕

每到聖誕節，總是期待聖誕老人到來。

設 計 者　鄭安妤
技巧應用　花材堆疊法、異材質應用法
使用花材　不凋冬青葉、果實、異材質
作品尺寸　14.2×5cm

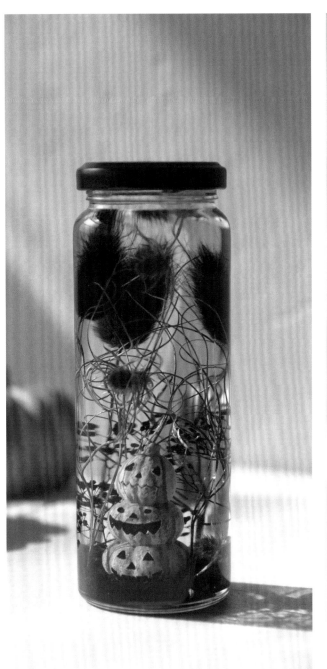

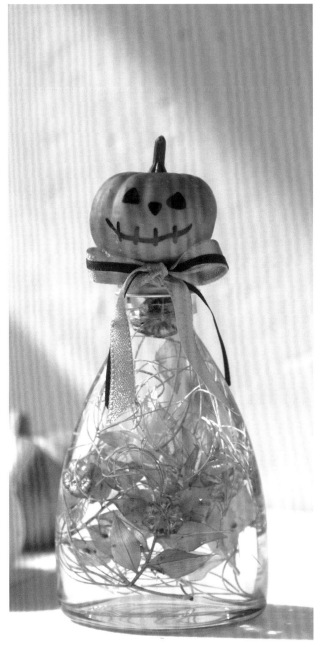

迷離森林

使用暗色系的花材及異材質，營造出萬聖節的
怪誕詭譎氣氛。

設 計 者　鄭安妤
技巧應用　花材堆疊法
使用花材　乾燥兔尾、不凋魔鬼藤、不凋小紫
　　　　　薊、不凋木滿天星、異材質
作品尺寸　14.5×5.5cm

萬聖南瓜

大大的南瓜象徵萬聖節。以往萬聖節總是給人
黑暗的感覺，想呈現與眾不同的萬聖節，就以
亮色系的材料製作而成。

設 計 者　鄭安妤
技巧應用　花材堆疊法
使用花材　不凋魔鬼藤、乾燥樺木葉、果實
作品尺寸　13×8cm

季節（春）▸

運用粉紅元素，許多鮮花開放、蝴蝶紛飛，為「萬物復甦」的季節。

設 計 者　陳琬婷
技巧應用　花材堆疊法
使用花材　乾燥蠟菊、不凋玫瑰花、異材質
作品尺寸　15×10cm

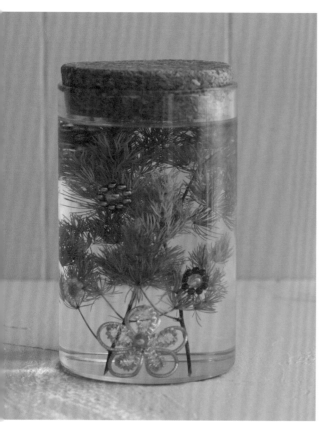

◂季節（夏）

此季節是許多葉樹旺盛生長的季節，各類生物已恢復生機，大都開始旺盛的活動。

設 計 者　陳琬婷
技巧應用　花材堆疊法
使用花材　不凋松柏、異材質
作品尺寸　15×10cm

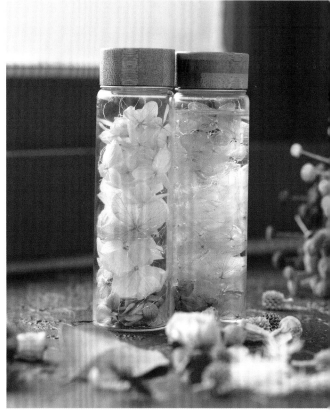

虹之光 ▶

七彩繡球，把虹鎖在瓶中。左邊的瓶子為放入浮游花液，可以以此為對比，了解花材在液體中的變化。

設 計 者　官琬蓉
技巧應用　花材堆疊法
使用花材　不凋繡球花
作品尺寸　12.4×4cm

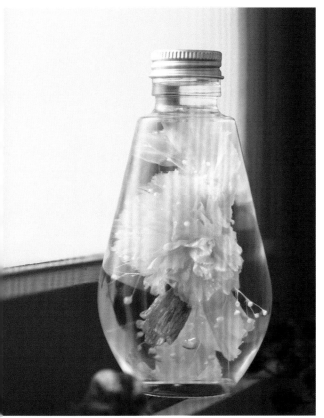

◀ 母親節快樂

親手做禮物。

設 計 者　林育卉
技巧應用　PVC 片空間靜止法
使用花材　不凋康乃馨、不凋木滿天星、乾燥貝母花
作品尺寸　14×7cm

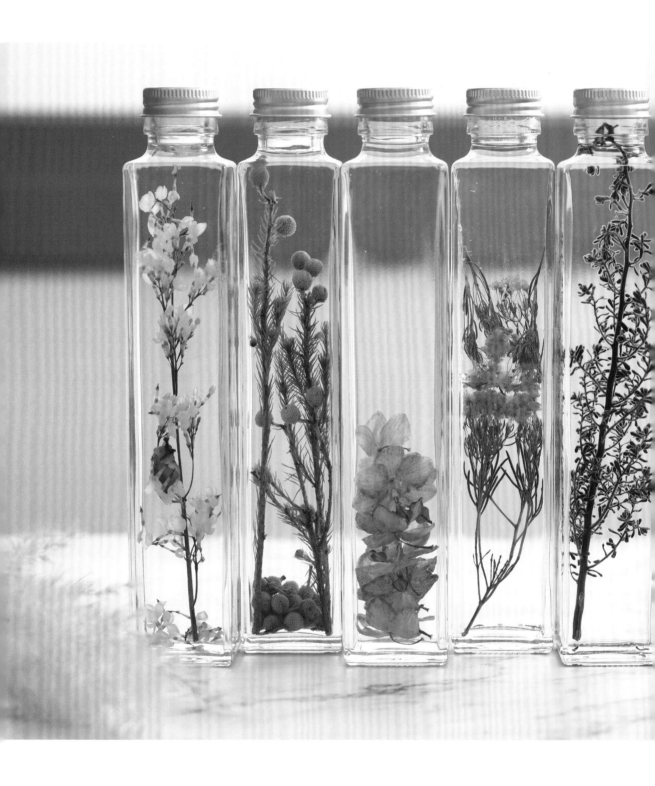

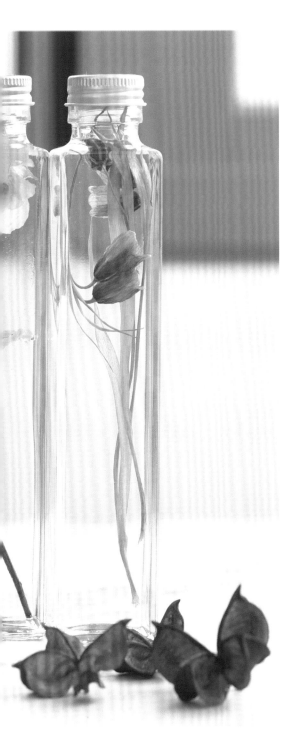

純粹

讓最單純最原始的花材,展現最美的姿態。

設 計 者　陳琬婷

技巧應用　花材堆疊法、頂天立地法

使用花材　乾燥丁香花、乾燥小銀果、乾燥蝴蝶蘭、乾燥維多梅、
　　　　　乾燥鶴頂蘭、乾燥玫瑰、乾燥貝母花

作品尺寸　21.5×4cm

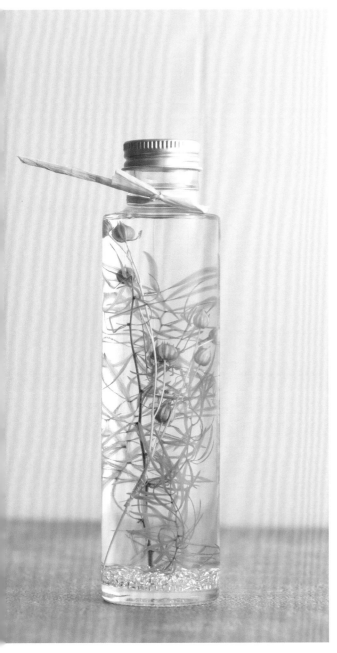

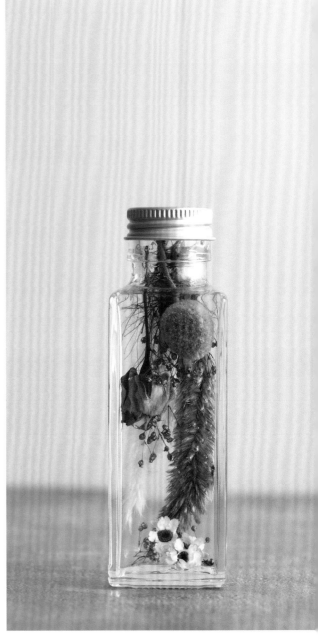

悠游

炎熱夏日午後看著金魚在水草間悠游著。

設 計 者　張育瑋
技巧應用　頂天立地法、異材質應用法
使用花材　乾燥臨花、不凋非洲天門冬、異材質
作品尺寸　14.2×5cm

裝置藝術的優雅

袖珍 Q 版裝置藝術
呈現經常裝飾在大型廣場展覽會上的垂吊式花束
縮小在瓶子裡的袖珍 Q 版裝置藝術。

設 計 者　古佩鑫
技巧應用　花材堆疊法
使用花材　乾燥法國白梅、不凋金杖球、乾燥玫瑰、
　　　　　不凋煙霧草、不凋木滿天星、乾燥花材
作品尺寸　12.8×4cm

一輪明月高高掛

舉頭望明月 低頭思故鄉，在中秋佳節的日子裡，有多少離鄉背井南、北漂之人每逢佳節倍思親，站在高山上遙想遠方的親人是否一切平安？以不凋黃千日紅代表一輪明月高掛在山丘之上，綠馴鹿苔為山丘，思念遙遠的親人是否安好？

設 計 者　黃美華
技巧應用　PVC 片空間靜止法
使用花材　不凋千日紅、乾燥小星花、馴鹿苔、人造花材、乾燥水晶花
作品尺寸　12.8×4cm

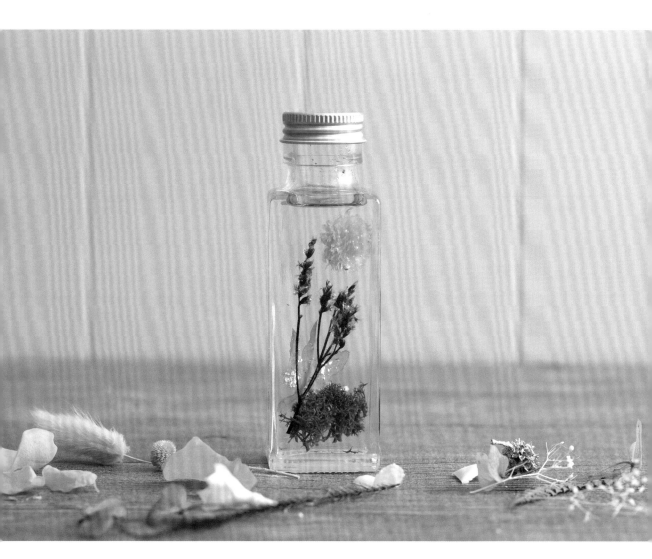

四
季

設 計 者　鄭安婷
技巧應用　花材堆疊法
作品尺寸　10.5×6cm

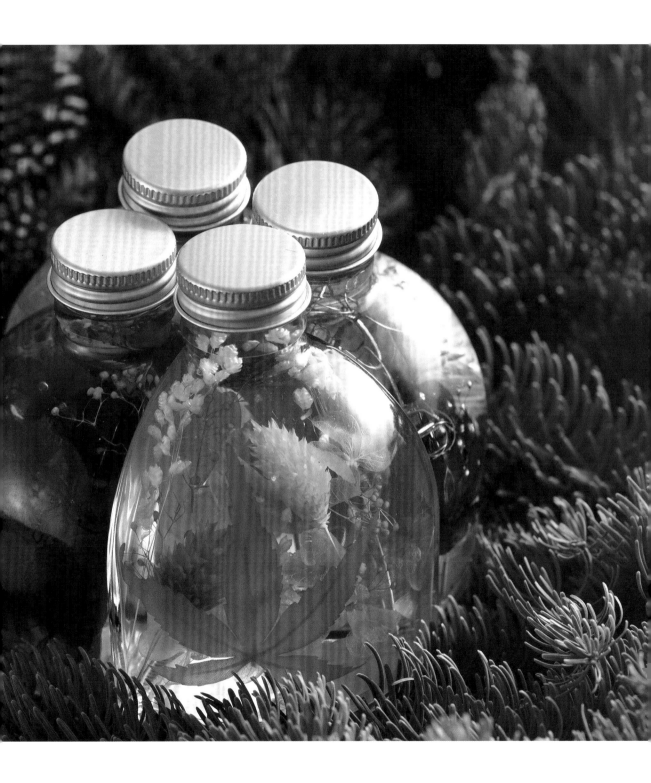

夏 ▶

夏日風情。

設 計 者　鄭安婷
技巧應用　花材堆疊法
使用花材　不凋繡球花、不凋菊花、不凋木滿天星
作品尺寸　10.5×6cm

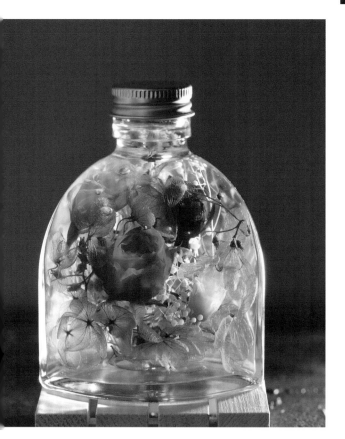

◀ 春

春暖花開。

設 計 者　鄭安婷
技巧應用　花材堆疊法
使用花材　不凋玫瑰、不凋繡球花、乾燥維多梅、不
　　　　　凋木滿天星
作品尺寸　10.5×6cm

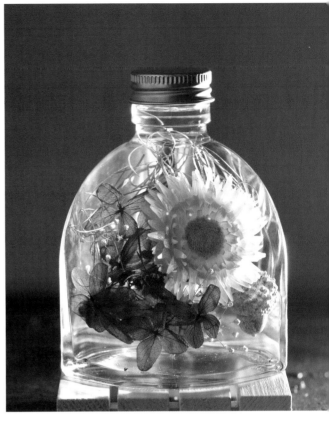

冬 ▶

雪花飄飄。

設 計 者　鄭安婷
技巧應用　花材堆疊法
使用花材　乾燥旱雪蓮、不凋繡球花、不凋魔鬼藤、
　　　　　果實
作品尺寸　10.5×6cm

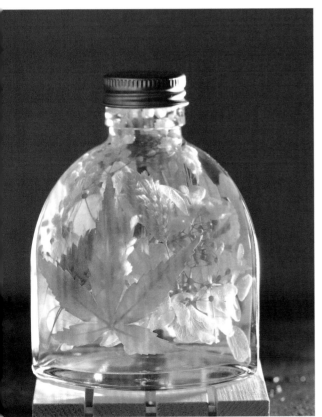

◀ 秋

楓葉紅了。

設 計 者　鄭安婷
技巧應用　花材堆疊法
使用花材　不凋加那利、不凋繡球花、不凋小凌風、
　　　　　不凋木滿天星、人造花材
作品尺寸　10.5×6cm

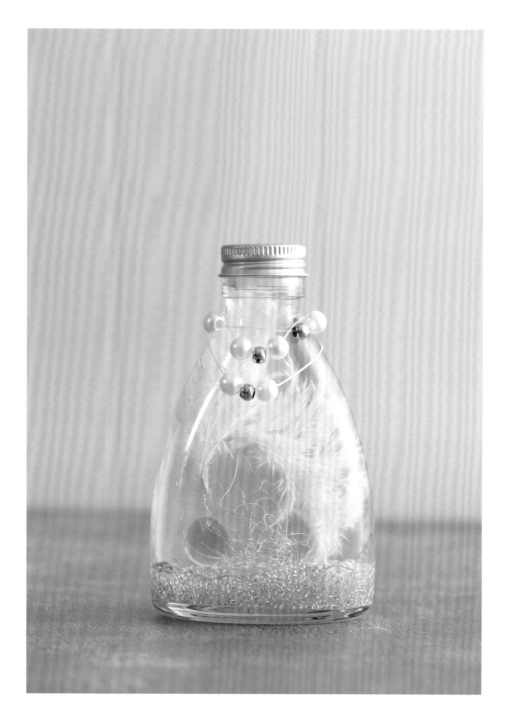

守護之心

因為喜愛羽翼，所以設計了以羽翼為主題的守護之心，以藍寶石象徵如藍色
大海般清澈純淨的心，再用羽翼包圍展現有如守護的姿態，是個帶有夢幻色
彩的浮游花。

守護之心可用來表達情人之間的愛；也可表達母親／父親對孩子守護的愛。

設 計 者	陳玟靜	使用花材	不凋蘆葦、異材質
技巧應用	異材質應用法	作品尺寸	13×8cm

漂浮花球

因為很喜歡小巧迷你的花球，但又無法將整輪繡球花放入瓶中，只好動動腦，將蠟菊作成球狀，再施點魔法讓他漂浮起來，就這樣漂浮花球誕生了。

設 計 者　吳嵐君　　　　　　　　　使用花材　乾燥蠟菊、乾燥羊齒

技巧應用　果凍蠟空間靜止法　　　　作品尺寸　12.8×4cm

花果

幫果實換上新的衣裳，看起來更甜美了。

設 計 者　鄭安婷　　　　　　　使用花材　乾燥小星花

技巧應用　花材堆疊法

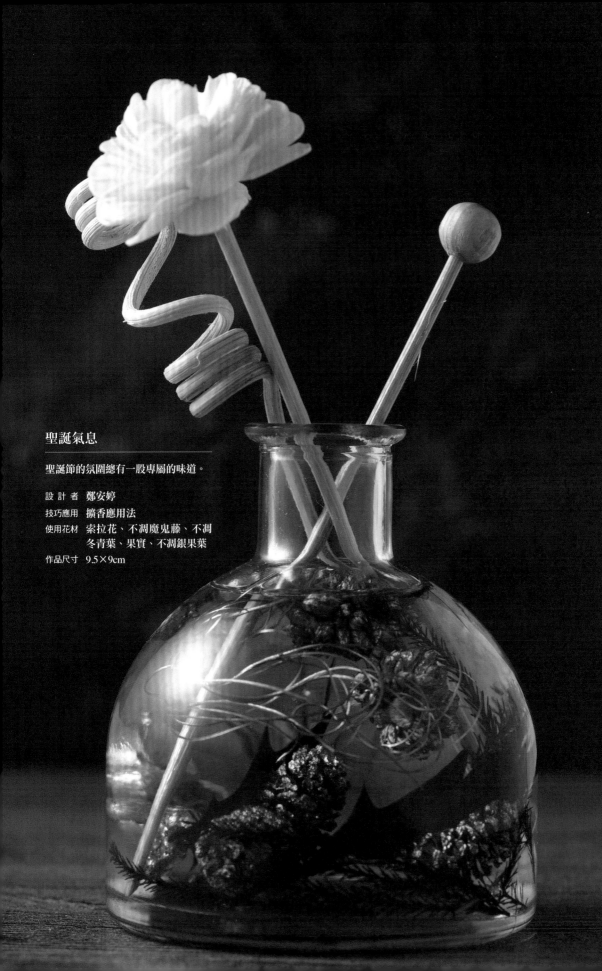

聖誕氣息

聖誕節的氛圍總有一股專屬的味道。

設 計 者　鄭安婷
技巧應用　擴香應用法
使用花材　索拉花、不凋魔鬼藤、不凋
　　　　　冬青葉、果實、不凋銀果葉
作品尺寸　9.5×9cm

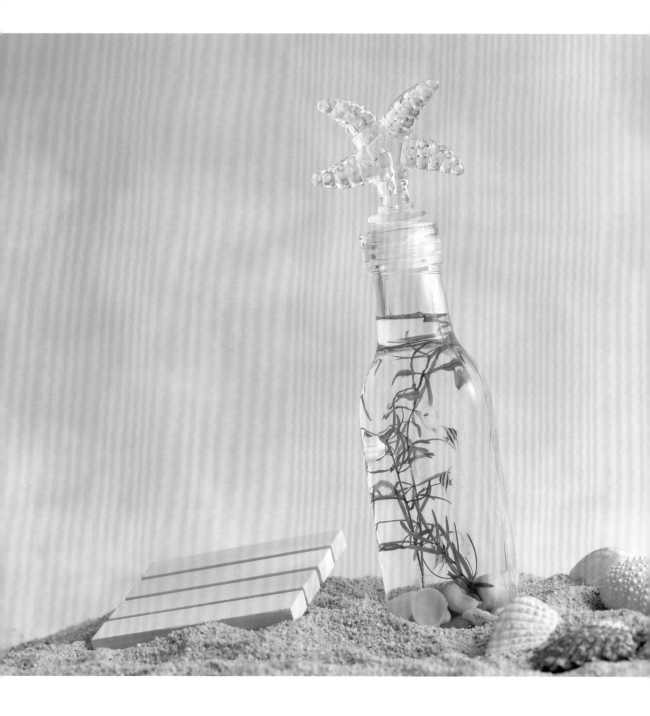

水母遊

利用日本專賣的浮游花貼紙,讓水母嬉遊在水草中。

設 計 者　官琬蓉
技巧應用　PVC 片空間靜止法、異材質應用
使用花材　不凋水草、異材質
作品尺寸　16×4.5cm

魚戲

利用浮游花製作液充當海水，
製造出潛水伕在海裡跟魚兒嬉戲的感覺。

設 計 者　官琬蓉
技巧應用　PVC 片空間靜止法、異材質應用
使用花材　異材質
作品尺寸　14.5×7cm

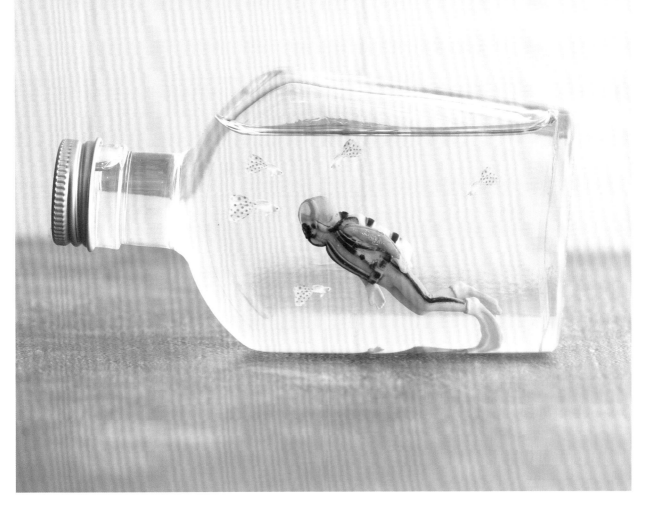

紀念 ▶

這是我蒐集的瓶子！跟朋友一同出差去日本時，
朋友買給我喝的，當下就覺得瓶子好可愛想要留
下來。本來這就是類似像是橙汁得飲料，所以就
使用乾燥的水果橙片營造出本來橙汁的意象。

設 計 者　陳郁瑄 Ostara
技巧應用　花材堆疊法
使用花材　乾燥橙片
作品尺寸　13×7cm

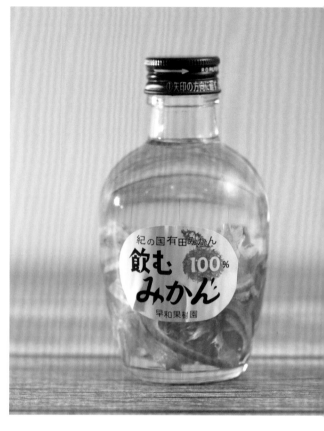

◀ 櫻花酒

將浮游花製作液染色處理使其呈現出溫柔顏色；
再選用日本國產的櫻花不凋花搭配設計出一瓶純
裝飾不能飲用的櫻花酒，連瓶子都跟日本的櫻花
酒一樣唷！

設 計 者　陳郁瑄 Ostara
技巧應用　花材堆疊法
使用花材　不凋櫻花
作品尺寸　11.5×8cm

少女之戀 ▶

粉紅玫瑰代表愛情的甜蜜溫柔,用小小的瓶裝設計,將所有的美好完全收藏,也是挑戰了我極小size 花圈的精巧創作。

設 計 者　許佳倫
技巧應用　PVC 片空間靜止法、異材質應用法
使用花材　不凋煙霧草、異材質
作品尺寸　11×6

◀ 愛麗絲的甜點夢

每個少女都有充滿粉紅泡泡的甜點夢。

設 計 者　鄭安婷
技巧應用　PVC 片空間靜止法
使用花材　異材質
作品尺寸　12×5.5cm

藍海情迷 ▶

因為想做出有別於一般擴香瓶的作品，所以選用雞尾酒的概念設計出了藍海情迷。讓花材相疊交錯有如藍海，讓水面浮沉的索拉花似已情迷。

設 計 者　陳玟靜
技巧應用　擴香應用法
使用花材　不凋魔鬼藤、索拉花、不凋繡球花、不凋
　　　　　米香花
作品尺寸　16×10cm

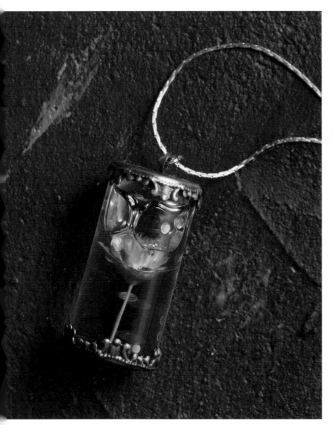

◀ 一枝獨秀

浮游花不只是擺飾，還可以隨身攜帶，就讓一朵小巧精緻的花朵，代表我對你的心意吧！

設 計 者　官琬蓉
技巧應用　頂天立地法
使用花材　乾燥小星花

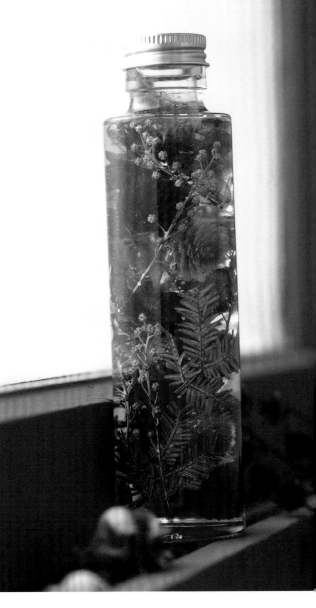

▼ 心心相印

為情人節設計的心心相印，充滿了浪漫的粉紅色，
上下兩種不同的粉紅，代表著兩個人的浪漫，結合
成了中間的愛心，愛得濃烈變成了深紅。

設 計 者　吳嵐君
技巧應用　花材堆疊法、PVC 片空間靜止法
使用花材　不凋繡球花、乾燥水晶花
作品尺寸　17×7cm

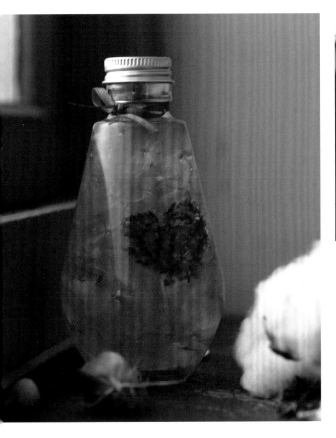

母愛 ▲

無論孩子是好是壞，母親會用最偉大的愛，包容
疼愛著。

設 計 者　鄭安婷
技巧應用　花材堆疊法
使用花材　不凋金合歡、不凋繡球花、不凋千日紅
作品尺寸　14.2×5cm

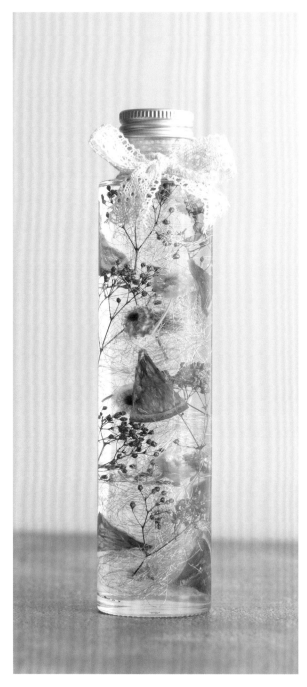

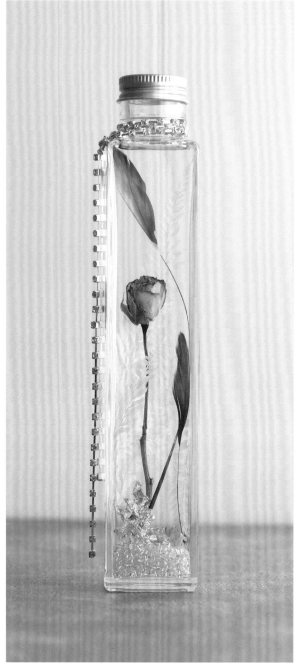

盛夏

金色代表炎熱的陽光，藍綠色代表寧靜的海，橙色
和銀色代表在夏天解暑的多冰香橙綠茶。

設 計 者　鄭安婷
技巧應用　花材堆疊法
使用花材　乾燥蠟菊、不凋木滿天星、乾燥橙片、
　　　　　異材質
作品尺寸　19×5cm

唯一

最尊貴的一支玫瑰，獻給如金箔般尊貴的妳。妳就是唯一。
作品中除了常用的花材之外，還放入金箔，串珠用的小珠子，
運用兩種異材質特有的閃亮元素，為作品增添貴氣，讓瓶中
玫瑰更顯嬌貴；但同時放入羽毛及蕨類增加一點柔和的元素。

設 計 者　簡淑歡
技巧應用　花材堆疊法、異材質應用
使用花材　乾燥玫瑰、乾燥羊齒、異材質
作品尺寸　21.5×4cm

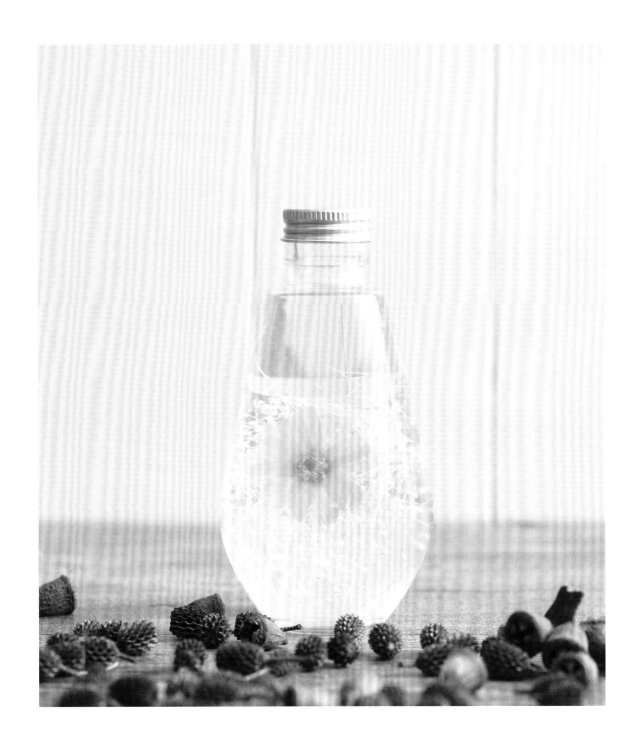

溫暖的愛

「太陽光大，父母恩大」，小菊花外型像太陽，欲運用這個意象來表達父母如太陽般溫暖的愛。

設 計 者　簡淑歡
技巧應用　花材堆疊法、分層法
使用花材　不凋木滿天星，不凋菊花
作品尺寸　14×7cm

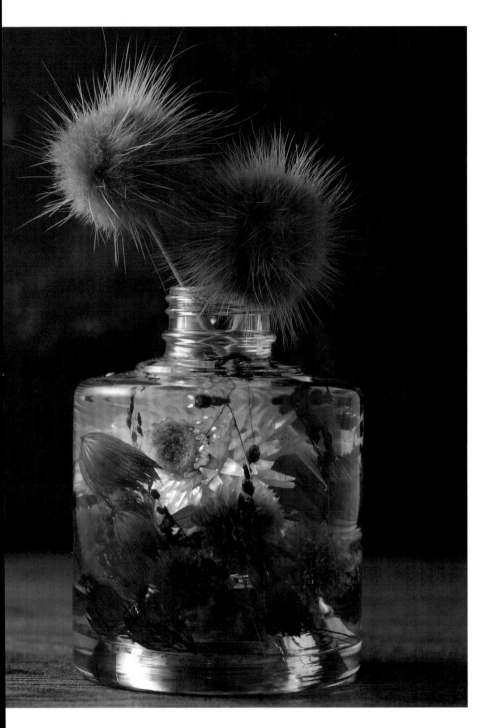

Hey!

微浪漫紫色、白色系花材，搭配異材質的毛球，
呈現上下呼應的對稱感。

設 計 者　陳欣婷
技巧應用　擴香應用法
使用花材　乾燥旱雪蓮、不凋千日紅
作品尺寸　11×8cm

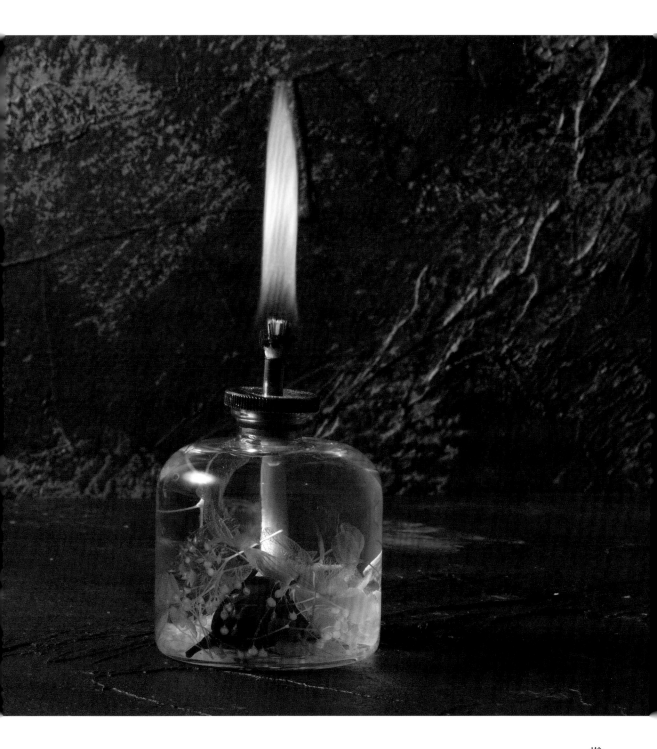

燃

壞的燒盡，只留下美好。

設 計 者　鄭安婷
技巧應用　可燃性浮游花應用法
使用花材　不凋玫瑰、不凋繡球花、不凋木滿天星
作品尺寸　6×6.5cm

心鎖

真心付出，彼此擁有，最後沉默，囚禁自我。

設 計 者　鄭安婷
技巧應用　花材堆疊法
使用花材　人造花、異材質
作品尺寸　22×6cm

唯一唯你

獨一無二的我們在等待著相遇懂我們的人！

設 計 者　古佩鑫
技巧應用　花材堆疊法
使用花材　不凋玫瑰、不凋煙霧草、異材質
作品尺寸　19.3×4.5cm

紅

璀璨聖誕。

設 計 者　林汶親
技巧應用　花材堆疊法
使用花材　不凋菊花、不凋魔鬼藤、不凋蘆葦、果
　　　　　實、異材質
作品尺寸　15.5×8cm

聖誕節幸福快樂

呈現雪地上天然聖誕松樹的樣貌。每一個聖誕節你
都是和誰在一起呢？！運用一整隻天然松樹自然形
態呈現聖誕松樹的感覺加上白色馴鹿苔營造戶外下
雪氛圍。

設 計 者　古佩鑫
技巧應用　花材堆疊法
使用花材　不凋松樹、乾燥花材、馴鹿苔
作品尺寸　18.2×6cm

靛山 ▶

和山一樣有著清新的空氣。

設 計 者　鄭安婷
技巧應用　擴香應用法
使用花材　不凋繡球花
作品尺寸　10×12cm

◀ 玫瑰時光（手環），月兔（項鍊）

以時光寶石的概念，將迷你玫瑰花封入玻璃半球，
讓不凋花不再脆弱，加上浮游花製作液的特性讓花
變得透徹，若影若現的花形，再加一點亮粉游動，
戴著花花一起走的時候不再單調，甚至戴著都忍不
住想要搖一搖療癒一下。

黃色的繡球花放入玻璃球裡後加入浮游花製作液，
顯現出來的紋路就好像月亮一樣，再加上一點珍珠
隨著月球搖擺 . 好像還少了點什麼？原來是兔子！
戴上兔子耳朵，月球就變成月兔了！

設 計 者　吳嵐君
技巧應用　花材堆疊法
使用花材　不凋玫瑰、不凋繡球花

誤入森林的麋鹿 ▶

12 月是感恩月也是聖誕節日，聖誕老公公帶著可愛的麋鹿到處分享禮物分享愛，而調皮的麋鹿誤闖入森林追逐星星，以松果、綠星星條、紫鋁線成為星星、球讓樹皮麋鹿可以快樂地追逐享受幸福的滋味。

設 計 者　黃美華
技巧應用　異材質應用法、花材堆疊法
使用花材　乾燥麥桿菊、果實、異材質
作品尺寸　9.5×10cm

◀ 2018 的 X'MAS TREE

單純為了 2018 聖誕節做給自己的聖誕樹。

設 計 者　洪雲翎
技巧應用　PVC 片空間靜止法
使用花材　不凋松柏、肉桂、不凋小風鈴
作品尺寸　12.8×5cm

▼ 魅

每個人心中都有黑暗面，一旦接受到負面能量，黑暗的那面就會加速蔓延。

設 計 者　鄭安婷
技巧應用　花材堆疊法
使用花材　乾燥玫瑰、乾燥鈕扣菊、不凋煙霧草、馴鹿苔
作品尺寸　17×4cm

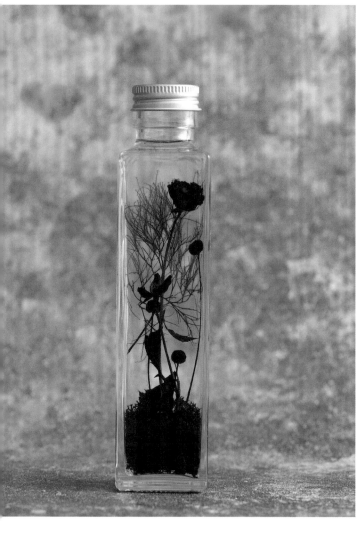

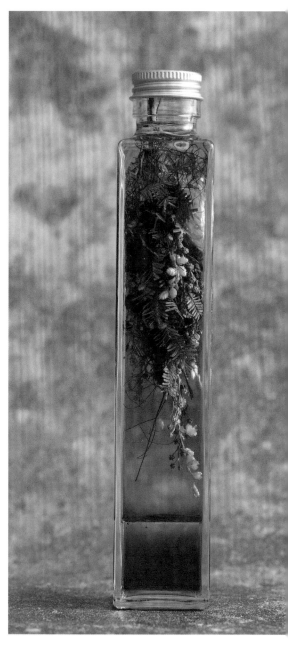

冰藍 ▲

凜冬裡殘留一絲火光。

設 計 者　林育卉
技巧應用　分層法
使用花材　不凋金合歡、乾燥凌風草、乾燥鈕扣菊、不凋煙霧草
作品尺寸　21.5×4cm

蝴蝶夢

《梁山伯與祝英台》是民間四大傳說之一，也是家喻戶曉的
淒美愛情故事。兩人無法相戀，最後化作成雙成對的蝴蝶，
代表他們永恆的愛情。作品中挑選了異材質琺瑯瓷蝴蝶，搭
配東方元素中常出現的紅與金兩種顏色，希望呈現出一份帶
有濃濃中國風的愛情故事。

設 計 者　簡淑歡
技巧應用　果凍蠟空間靜止法、異材質應用法
使用花材　不凋木滿天星、異材質
作品尺寸　12.8×4cm

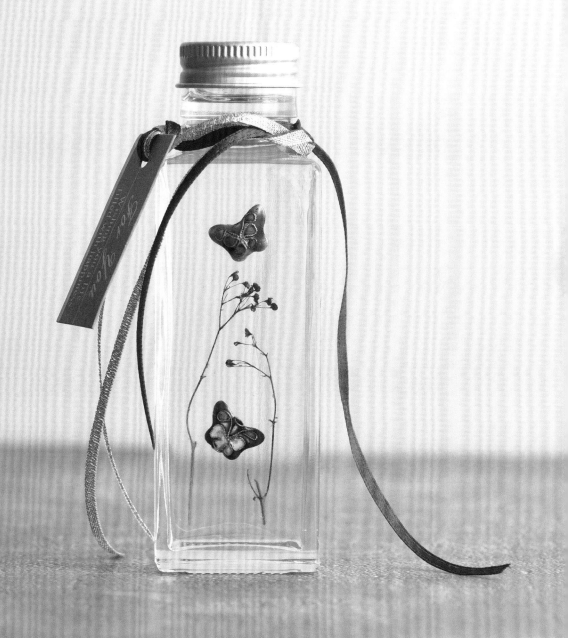

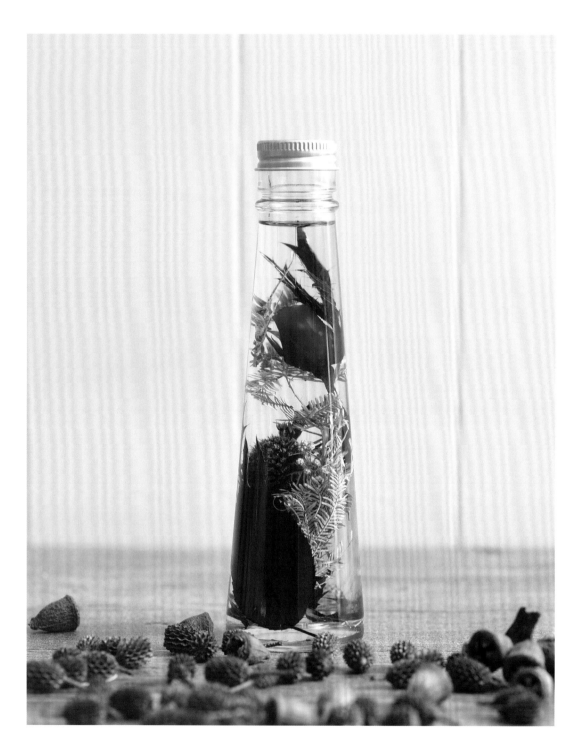

摯愛

成熟的愛情在藍色的薊花與紅玫相互映稱象徵守護的薊花。
時刻守護愛人相互守護陪伴。

設 計 者　曾怡婷
技巧應用　花材堆疊法
使用花材　不凋玫瑰、不凋玫瑰葉、不凋紫薊、不凋金合歡
作品尺寸　18.2×6cm

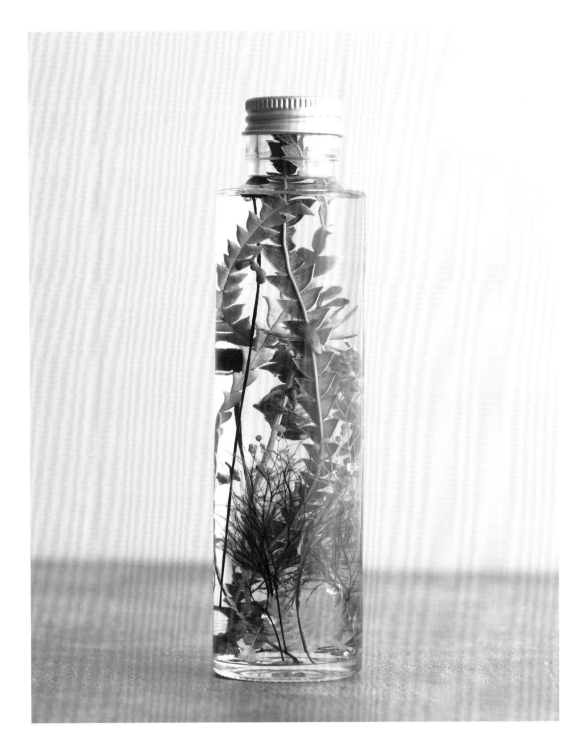

暖秋

當綠葉轉變橙橘紅色時。

設 計 者　林育卉
技巧應用　花材堆疊法
使用花材　乾燥鈕扣菊、不凋煙霧草、不凋木滿天星、果實、異材質
作品尺寸　14.2×5cm

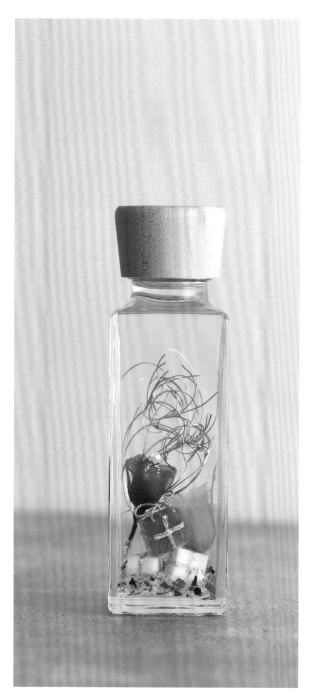

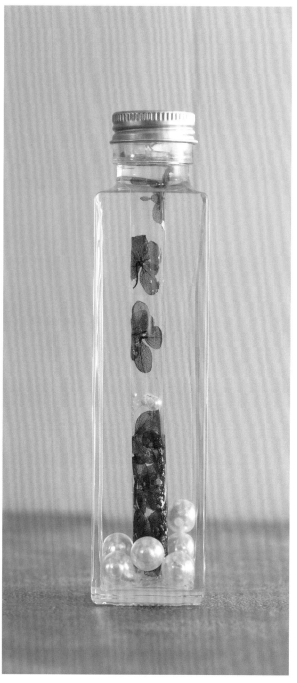

妳好嗎

親愛的妳，每天努力過生活努力工作的妳，有多久沒有好好善待過自己，整理好心情出門好好犒賞自己一次吧。

設 計 者　鄭安婷
技巧應用　異材質應用法
使用花材　不凋玫瑰、不凋魔鬼藤、異材質
作品尺寸　12.8×4cm

過程

夢想沒有捷徑，
唯有努力才能獲得多采多姿的未來。

設 計 者　鄭安婷
技巧應用　PVC 片空間靜止法
使用花材　不凋繡球花、異材質
作品尺寸　17×4cm

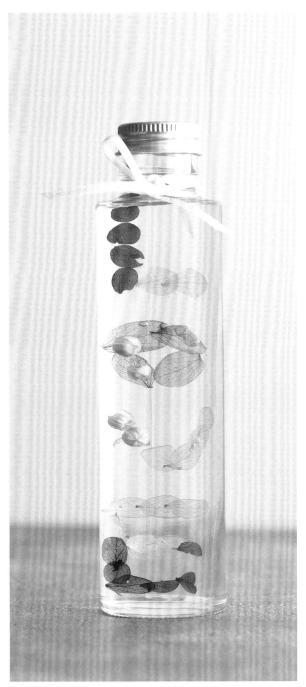

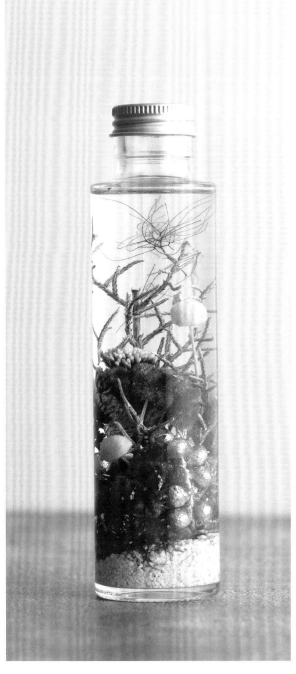

彩虹 LOVE

希望大家尊重包容每一段的愛，愛是平等的。

設 計 者　洪雲翎
技巧應用　PVC 片空間靜止法
使用花材　不凋繡球花、不凋臨花
作品尺寸　14.2×5cm

深海的秘密

呈現海洋深海的美 呈現海洋靜置的美感。裡頭的生物
神奇討喜又可愛，互相那麼不同的在同一個世界裡，
展現獨特的美，就像我們大家（人類）一樣！

設 計 者　古佩鑫
技巧應用　花材堆疊法
使用花材　乾燥雞冠花、乾燥鈕扣菊、不凋葉材、果實
作品尺寸　14.2×5cm

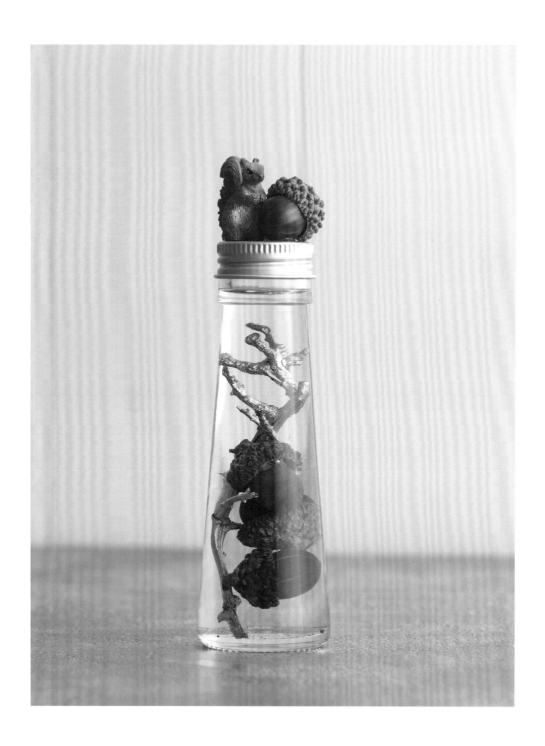

囤滿滿

只要根本的東西還在，不怕將來沒有作為。

設 計 者　鄭安婷　　　　　使用花材　樹藤、橡果
技巧應用　花材堆疊法　　　作品尺寸　12×4.5cm

▼ 纏綿

作品中特別挑選了從同一枝幹生長出來，緊密結合在一起的兩朵玫瑰花，被魔鬼藤緊緊的纏繞在一起，就像情人一般纏綿悱惻，難分難捨。

設 計 者	簡淑歡
技巧應用	花材堆疊法
使用花材	乾燥玫瑰 、不凋魔鬼藤
作品尺寸	16.5×6.5cm

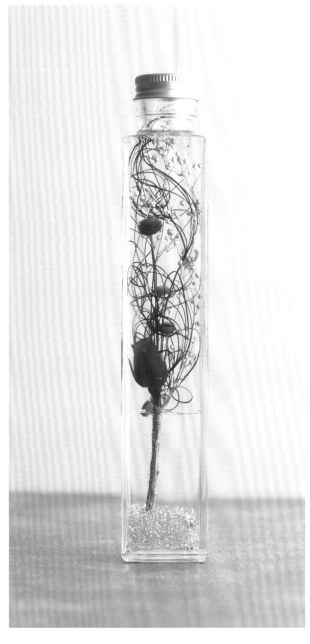

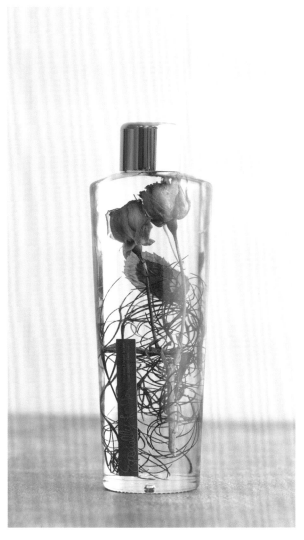

真愛至上 ▲

貴氣如火的紅玫瑰，是魅力靈感主要來源，我行我素選材搭配，讓作品在不經意中，呈現出既高雅又精緻中國風情。

設 計 者	許佳倫
技巧應用	頂天立地法、分層法
使用花材	不凋玫瑰、乾燥鈕釦菊、不凋木滿天星、 不凋魔鬼藤
作品尺寸	21.5×4cm

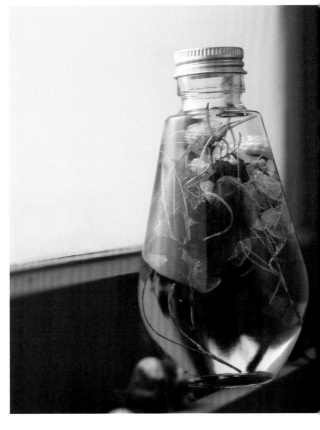

愛的互動 ▶

應用母親節常用的紅色粉色系不凋花為主體製作本
款花禮，以繡球花的層層花瓣象徵母親層層的愛
護，枝條的穿插增加生動度與空間感，象徵關係中
的多元與尊重。頂端的黃色花朵，提升了亮度，也
在母親溫柔的愛護中多了一些活潑感，同時黃色也
是應用於另一父親節花禮的色彩，讓兩款花禮相互
輝映。選用圓形瓶呈現 360 度的欣賞角度，同時下
層較寬的瓶身，也增加作品的穩定感。

設 計 者　陳慧宇

技巧應用　花材堆疊法

使用花材　不凋繡球花、不凋魔鬼藤、不凋非洲天門
　　　　　冬、乾燥蠟菊

作品尺寸　14×7cm

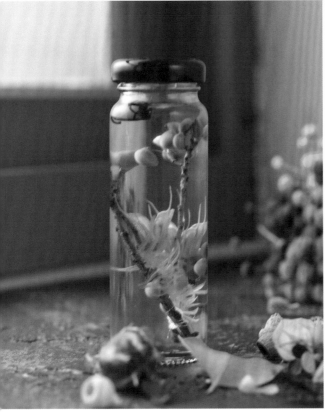

◀ 瓢蟲的一生

瓢蟲的一生會經歷卵－幼蟲－蛹－成蟲四個階段的完
全變態，好像是我們人類從嬰兒－青少年－壯年－老
年的階段，特以此來代表我們的一生，在每一個階段
都有其美麗的風景做為代表，努力佈置每個階段性的
風景，使其一生美滿風光、繽紛璀璨。

設 計 者　黃美華

技巧應用　頂天立地法、分層法

使用花材　乾燥薏仁、不凋羊齒、乾燥木百合、異材質

作品尺寸　13×5cm

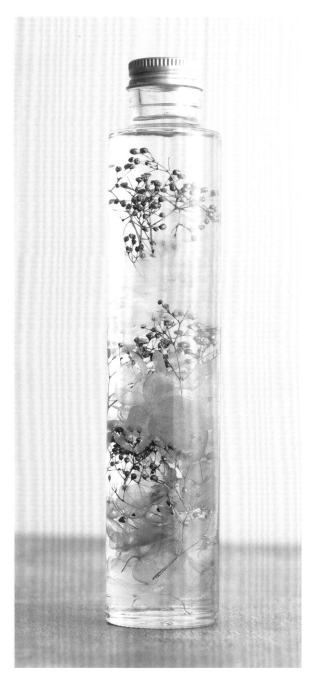

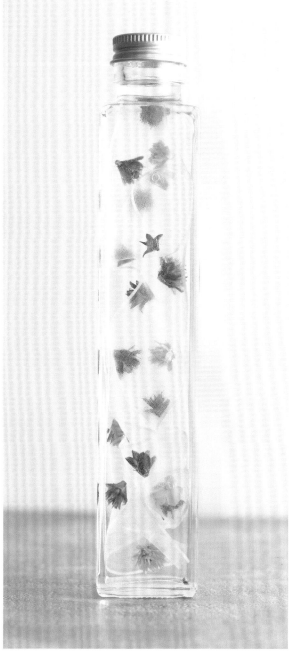

漸變

藍色粉色是兩個個體，而紫色是兩種顏色的結
合就像婚姻，白色是提醒不能忘了彼此當初走
入婚姻的初衷。

設 計 者　鄭安婷
技巧應用　花材堆疊法
使用花材　不凋繡球花、不凋木滿天星
作品尺寸　21.5×5cm

Wish

把願望寫在一顆顆的氣球上，跟著軟綿綿的白
雲一起飄到天空中，期待願望會實現。

設 計 者　鄭安婷
技巧應用　頂天立地法
使用花材　乾燥松毬、異材質
作品尺寸　21.5×4cm

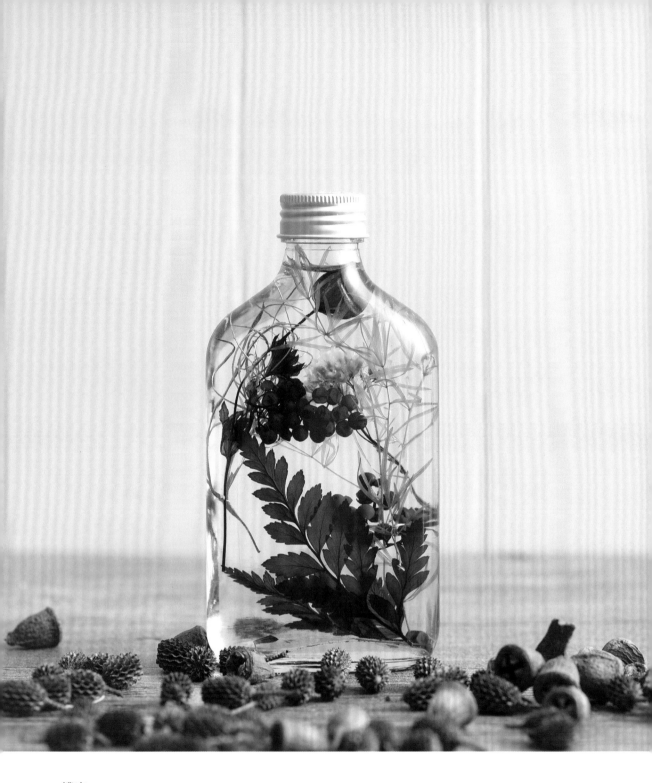

樸實

為製作本款父親節花禮，選用扁平的瓶子製作出雙面欣賞的作品。以葉材枝條果實作為本作品的主軸，營造家庭關係中父親樸實卻也同樣纖細的感覺，增加少量黃色或紅色的小朵花，象徵隱微卻同樣實在的關愛。藍色果實點綴出童趣感，是代表父親在家中也會出現的如孩童般的笑容。

設 計 者　陳慧宇
技巧應用　花材堆疊法
使用花材　不凋魔鬼藤、不凋胡椒果、不凋非洲天門冬、乾燥小菊、乾燥粉芨、乾燥蕨類
作品尺寸　15×7.5cm

靜

使用如此小巧的瓶子挺有難度的，
用「簡潔」的概念來呈現更能聚焦在瓶內的花材。

設 計 者　張育瑋
技巧應用　異材質應用法
使用花材　不凋貝殼草、不凋木滿天星、乾燥水晶花、異材質
作品尺寸　5×3cm

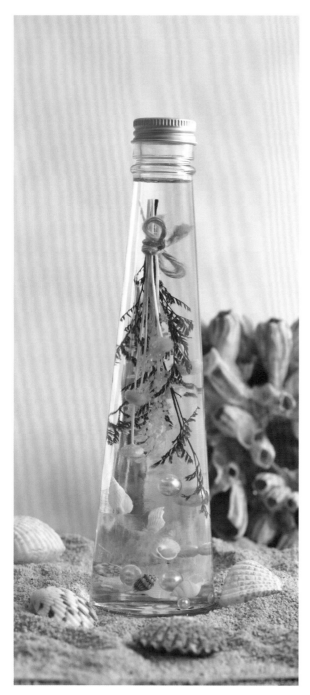

海底泡泡

相信美人魚的傳說，在這一大片的海面下肯定有一塊她存放寶藏的地方。

設 計 者　鄭安婷
技巧應用　果凍蠟空間靜止法
使用花材　乾燥鈕扣菊、乾燥卡斯比亞、不凋麒麟草、
　　　　　異材質
作品尺寸　22×6cm

漂流木

藉由此設計為我們沉默的海洋發聲，每當颱風來臨後海面上總會漂來許多的漂流木、垃圾…等等。這無言的抗議是希望喚醒對海洋生態的保護，利用樹枝、不凋繡球花…等材料遐想為漂流木、垃圾…等藍玻璃石為海洋。

設 計 者　黃美華
技巧應用　頂天立地法、分層法
使用花材　樹枝、不凋繡球花、不凋松蘿、異材質
作品尺寸　12×4cm

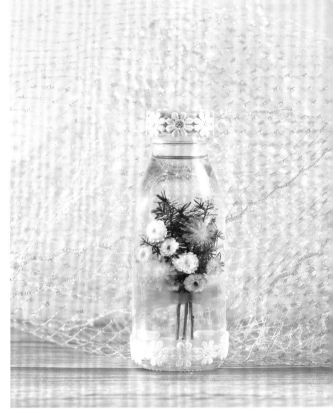

美麗的幸福 ▸

一般索拉花較常在芳香被運用，這次搭配美麗的不
凋蠟菊與絨柏做成清新的小花束 ，運用果凍蠟空
間靜止法鎖住美麗的幸福，如浦公英的花語在遠處
為你的幸福而祈禱（維基百科）。

設 計 者　林麗霞
技巧應用　果凍蠟空間靜止法、異材質應用法
使用花材　不凋絨柏、索拉花、不凋蠟菊
作品尺寸　16×6cm

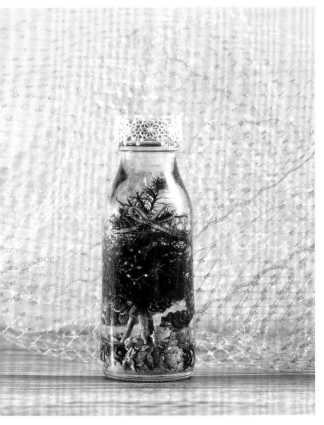

◂ 聖誕祝福

國外電影裡常看到聖誕節前夕，家人會到森林裡選
一棵自己喜愛的樹回家佈置過節。

運用不凋花材，我們也可以佈置出一棵心中屬意的
聖誕樹－不凋絨柏層層堆疊出層次，搭配小滿天星、
松果（愛）呈現閃亮溫馨充滿愛的的過節氣氛。

設 計 者　林麗霞
技巧應用　花材堆疊法、異材質應用法
使用花材　不凋絨柏、乾燥小滿天星、果實
作品尺寸　16×6cm

粉雪 ▶

運用不同花材和顏色，想讓小朋友或學童喜歡浮游花。

設 計 者　張育瑋
技巧應用　頂天立地法、花材堆疊法
使用花材　不凋木滿天星、不凋繡球花、乾燥蠟菊
作品尺寸　12×6cm

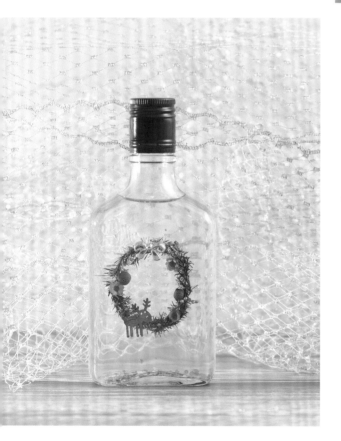

◀ 聖誕花圈

使用空間靜止法讓花圈懸浮在酒瓶的正中間，搭配節請創造出可愛的聖誕花圈。

設 計 者　官琬蓉
技巧應用　PVC 片空間靜止法
使用花材　不凋雪松、乾燥鈕扣菊、乾燥小星花、異材質
作品尺寸　15×6cm

▼ 耶誕倒數

街上大大小小的店家開始布置上聖誕的擺飾，就開始期待聖誕節當天的到來。

設 計 者　鄭安婷
技巧應用　PVC 片空間靜止法
使用花材　不凋扁柏、不凋木滿天星、異材質
作品尺寸　14.5×5.5cm

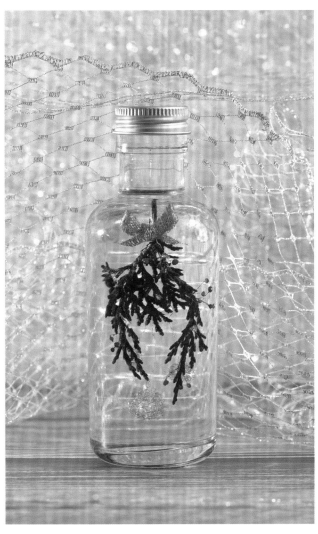

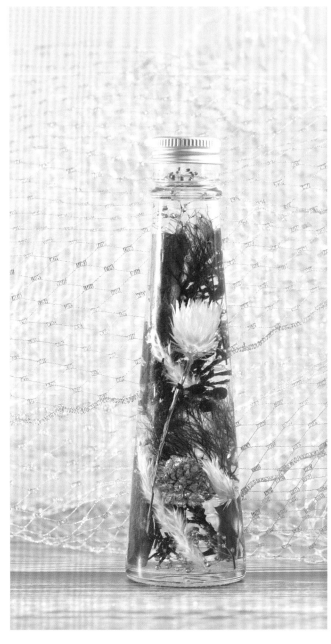

白色聖誕節 ▲

聖誕節，雪花紛飛，帶點肉桂與銀色，勾出聖誕專屬氣氛。

設 計 者　曾怡婷
技巧應用　花材堆疊法
使用花材　肉桂、不凋煙霧草、不凋木滿天星、不凋葉材、乾燥花材
作品尺寸　18.2×6cm

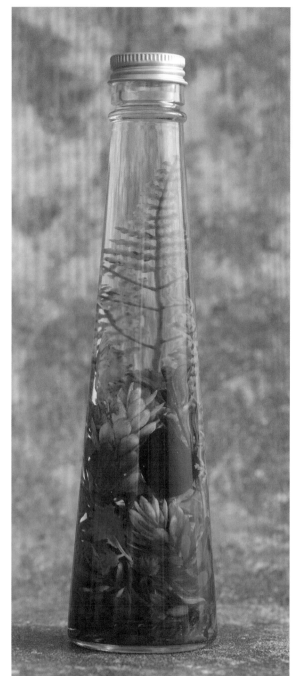

美好的瞬間。

設 計 者	林育卉	使用花材	人造花材
技巧應用	花材堆疊法	作品尺寸	22×6cm

▲ 生機

無限希望。

設 計 者	林育卉	使用花材	人造花材
技巧應用	花材堆疊法	作品尺寸	22×6cm

梅化望

因為喜愛中國風，所以設計這一瓶簡單利落又
帶有一點意境的梅花望，利用樹枝結合花材，
模擬打造梅花獨自綻放的冷傲與美，再輔以一
點點金箔點綴，瓶口繫上中國結，讓整體簡單
乾淨又能呈現中國風味的浮游花。

設 計 者　陳玟靜
技巧應用　頂天立地法
使用花材　樹枝、不凋水晶花
作品尺寸　14.5×5.5cm

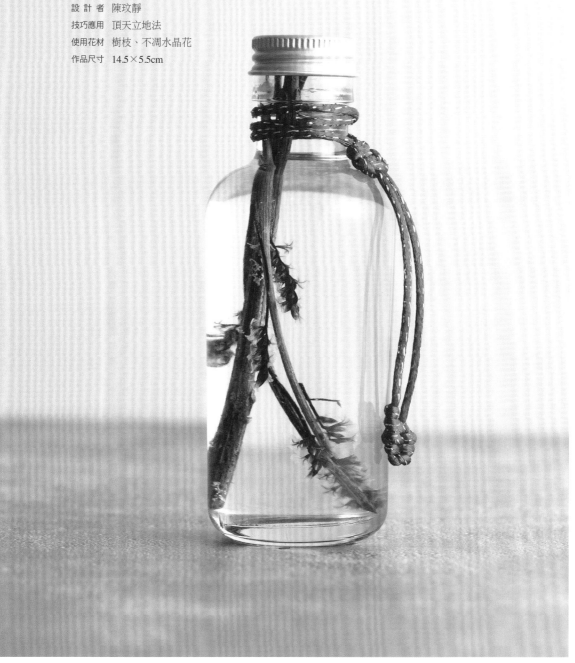

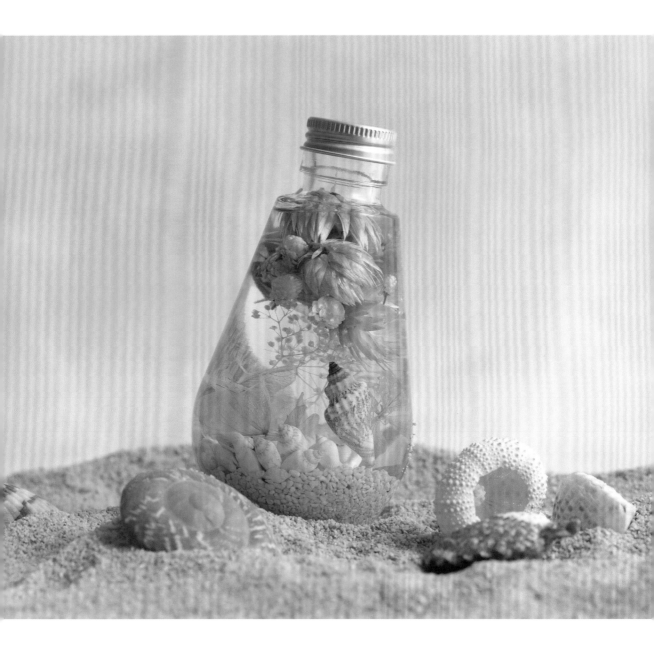

藍色海洋

瓶身下方較寬，可使用較大貝殼，營造夏日沙灘與藍色海洋的感覺。

設 計 者　黃育苓
技巧應用　花材堆疊法、分層法
使用花材　乾燥旱雪蓮、乾燥蠟菊、不凋繡球花、不凋滿天星
作品尺寸　14×7cm

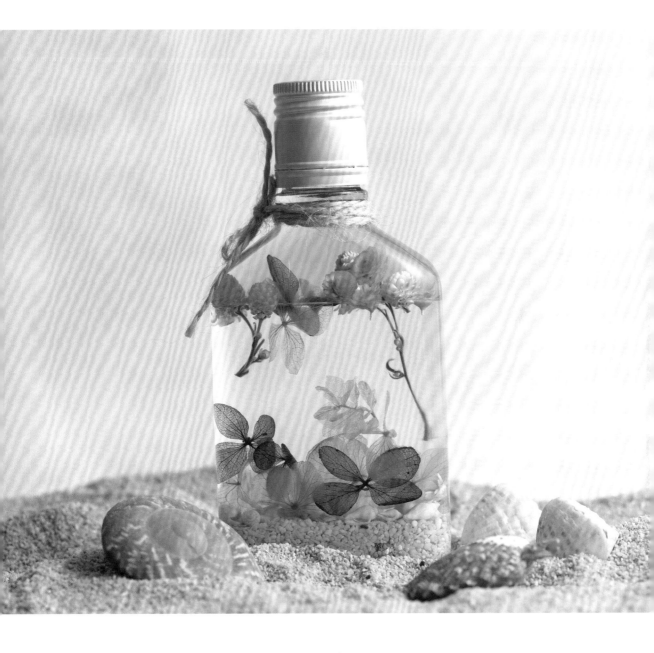

悠然自在

利用小酒瓶創作，彷彿置身在沙灘，悠然地享受微風，陣陣吹拂。

設 計 者　黃育苓
技巧應用　花材堆疊法、分層法
使用花材　乾燥蠟菊、不凋繡球、乾燥小星花、異材質
作品尺寸　15×7.5cm

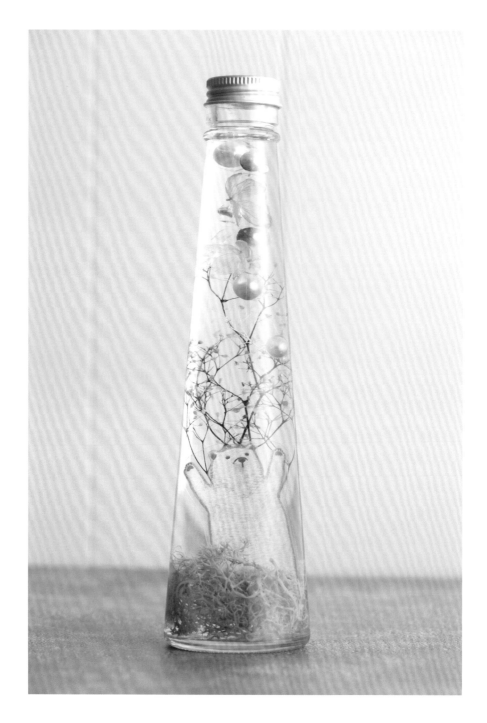

小熊去郊遊

在森林裡散步的小熊，追逐著飄落下來的花朵。

設 計 者　鄭安婷
技巧應用　PVC 片空間靜止法、果凍蠟空間靜止法
使用花材　不凋繡球花、不凋木滿天星、馴鹿苔、異材質
作品尺寸　22×6cm

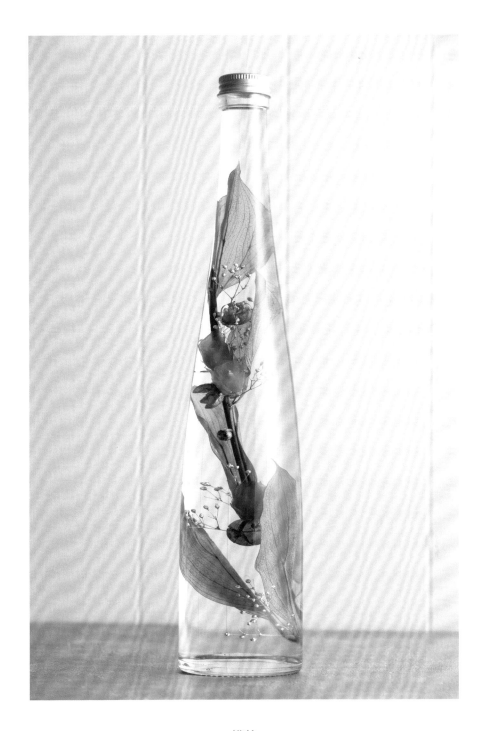

模特

　　卸下濃妝豔抹，最自然清新的模樣就是最迷人的模樣。

設 計 者　鄭安婷
技巧應用　頂天立地法
使用花材　不凋鳴子百合、不凋玫瑰、不凋木滿天星、果實
作品尺寸　32×8cm

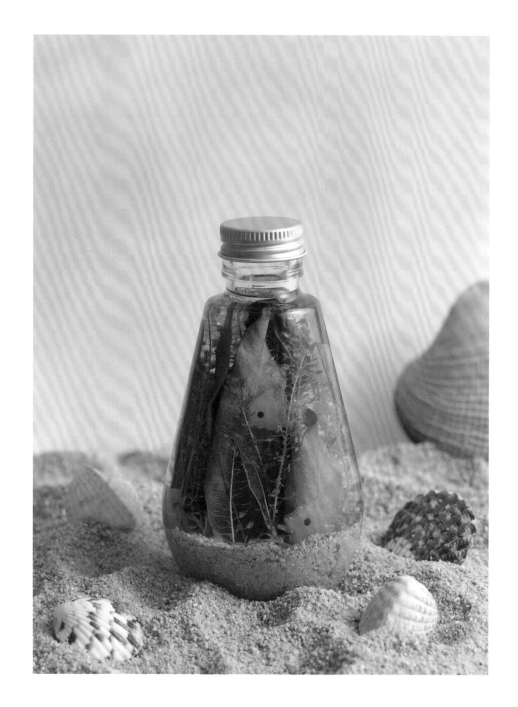

海底世界

以不同花材及異材質打造一個海底世界，讓小魚能倘佯其中。

設 計 者　鄭安妤
技巧應用　花材堆疊法、異材質應用法
使用花材　不凋貝殼草、不凋葉材、異材質
作品尺寸　14×7cm

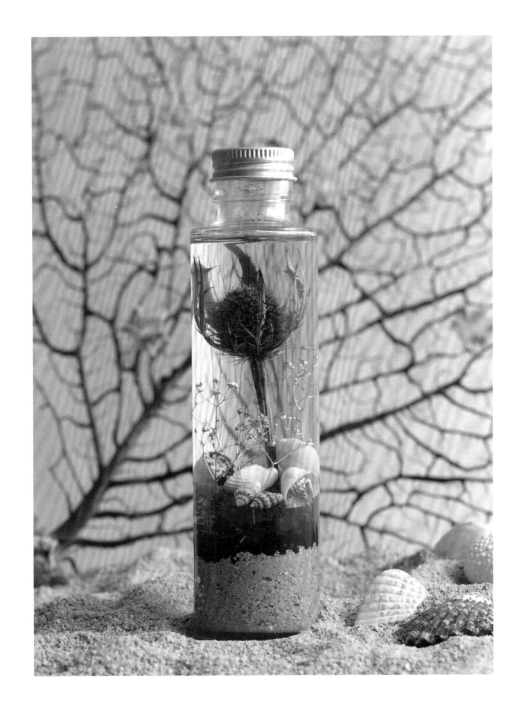

寧靜洋流

吹著風、望著海、寧靜的、安心的。

設 計 者　鄭安婷
技巧應用　頂天立地法
使用花材　不凋紫薊、不凋木滿天星、異材質
作品尺寸　14.2×5cm

節節高粽 ▶

端午節除了粽子還有划龍舟，就想出了在水裡的粽子這個概念，粽類似於中的發音，一顆一顆越來越高的粽子也賦予了節節高升的美意。

設 計 者　吳嵐君

技巧應用　果凍蠟空間靜止法

使用花材　不凋鳴子百合、乾燥樺木、乾燥凌風草

作品尺寸　14×7cm

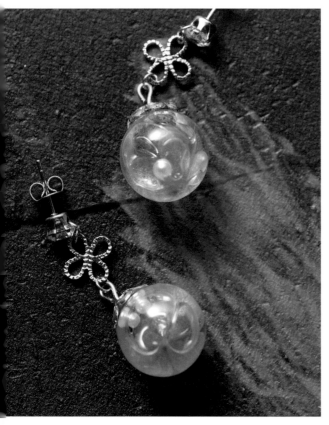

◀ 嵐花朵朵

因為本名有個嵐字，又喜歡玩花朵創作，以嵐花朵朵的概念設計出來的耳環，雖然此嵐非彼藍，但還是私心喜歡藍色，放入朵朵藍色繡球花，既然是像海洋的藍色了，那就還要華麗的來一點珍珠.垂墜的連結部分當然也是要加上朵朵花，就這樣嵐花朵朵誕生了。

設 計 者　吳嵐君

技巧應用　花材堆疊法

使用花材　不凋繡球花、異材質

兔兒跑跳碰 ▶

脫離狩獵者的視線範圍，只想在這一個小角落靜靜地待著放空。

設 計 者　鄭安婷
技巧應用　PVC 片空間靜止法、果凍蠟空間靜止法
使用花材　乾燥鈕扣菊 、乾燥羊齒、馴鹿苔、異材質
作品尺寸　12.5×4cm

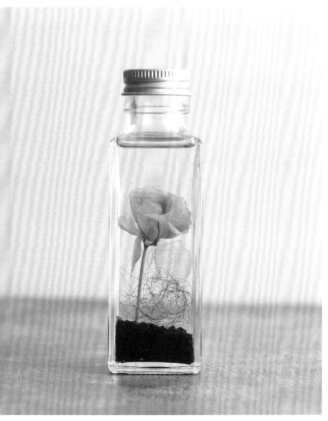

◀ 倒數

珍惜每個時刻，把該做的、想做的、在有限的時間內去完成，不後悔做過的決定。

設 計 者　鄭安婷
技巧應用　頂天立地法
使用花材　乾燥玫瑰、異材質
作品尺寸　12.8×4cm

五行

五行由金，木，水，火，土五種原素構成，隨著這五原素的盛衰，而使大自然產生變化，不但影響了命運，也是宇宙萬物循環不已，生生相息。

設 計 者　陳琬婷
技巧應用　花材堆疊法、頂天立地法
作品尺寸　17×5cm
作品順序　由左至右排列為金、木、水、火、土。

尊貴比金

使用花材　不凋木滿天星

健康著木

使用花材　樹枝、小木

大道似水

使用花材　不凋繡球花

盛世如火

使用花材　不凋煙霧草、不凋魔鬼籐

博納于土

使用花材　馴鹿苔、乾燥烏臼

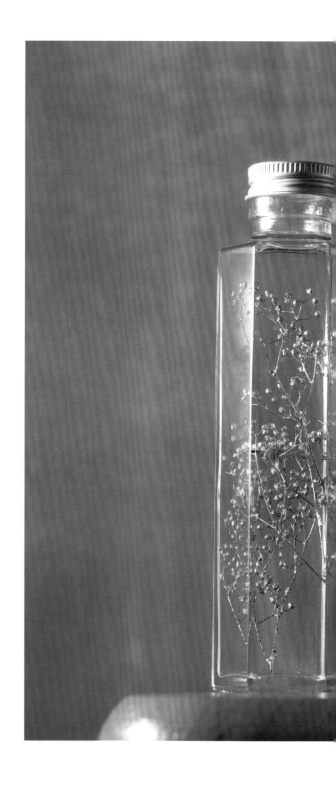

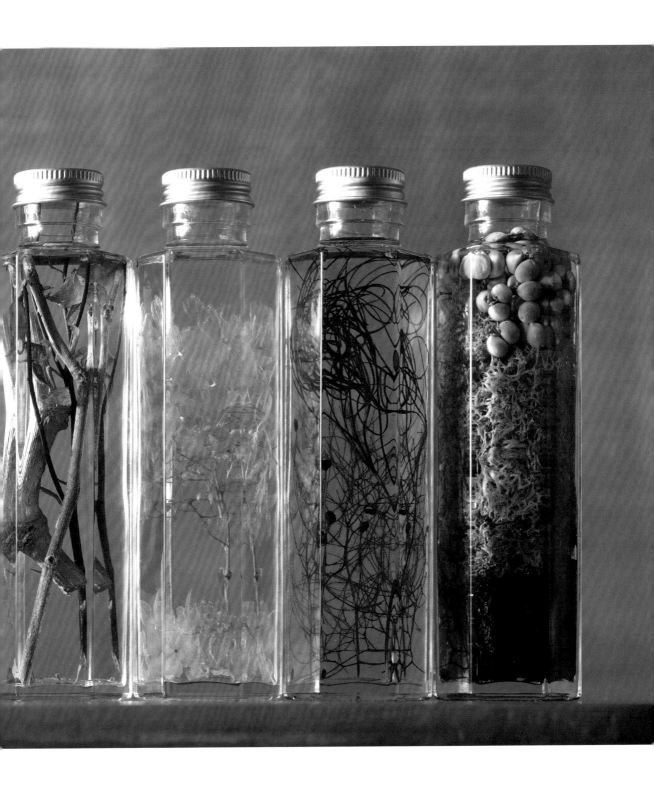

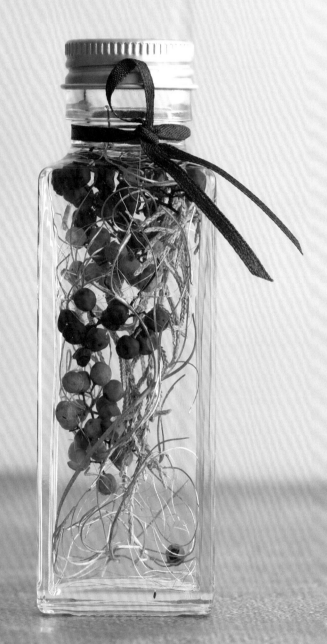

藍色是最溫暖的顏色

藍色對我來說是最溫暖的顏色，喜歡的顏色。

設 計 者　洪雲翎
技巧應用　花材堆疊法
使用花材　不凋胡椒果、不凋魔鬼藤
作品尺寸　12.8×4cm

綻放

沽出目找。

設 計 者　林汶親
技巧應用　花材堆疊法
使用花材　不凋雞蛋花、不凋滿天星、異材質
作品尺寸　14.5×10cm

沁 ▶

如水果酒般沁涼。

設 計 者　林汶親
技巧應用　花材堆疊法
使用花材　不凋玫瑰、不凋千日紅、馴鹿苔、
　　　　　人造花材、異材質
作品尺寸　11×8cm

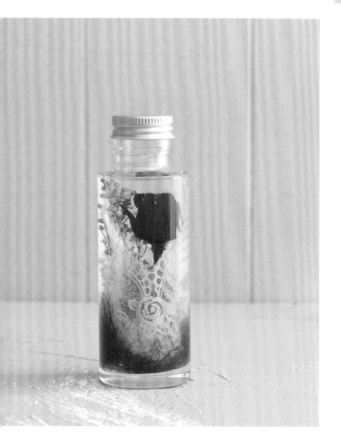

◀ 復古心跳時分

還記得那一年那個令你心跳的時光嗎？！
那樣的珍貴單純的美麗將永遠保存。

設 計 者　古佩鑫
技巧應用　花材堆疊法
使用花材　不凋玫瑰、不凋煙霧草、不凋金
　　　　　合歡、異材質
作品尺寸　12.8×5cm

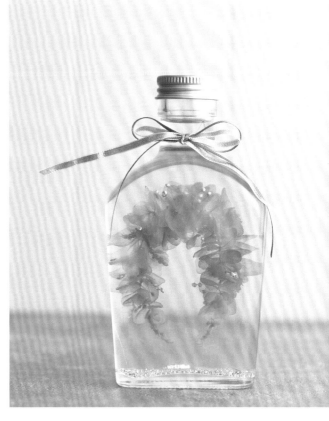

藍浮之門 ▶

「藍浮」以 LOVE 諧音為設想，唯美浪漫的花拱門作為設計理念，象徵幸福的女孩邁向人生，下一個期待的新階段。

設 計 者　許佳倫
技巧應用　PVC 片空間靜止法、果凍蠟空間靜止法
使用花材　不凋重瓣繡球花、不凋木滿天星
作品尺寸　14.5×7cm

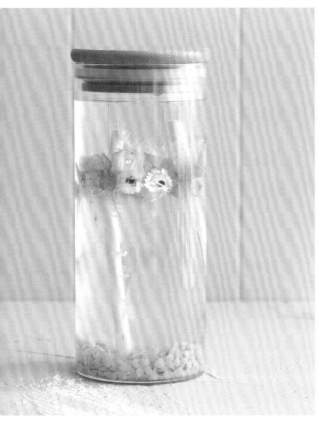

◀ 婚禮拱門

浪漫的婚禮拱門是每對新人的夢想，站在花拱門下兩人一起宣示從此同心共力面對未來的種種考驗，設計這迷你版的拱門可以隨時提醒勿忘初衷的宣言。

設 計 者　黃美華
技巧應用　異材質應用法、分層法
使用花材　白木枝、不凋繡球花、乾燥羊齒、乾燥小菊花、異材質
作品尺寸　15.2×7cm

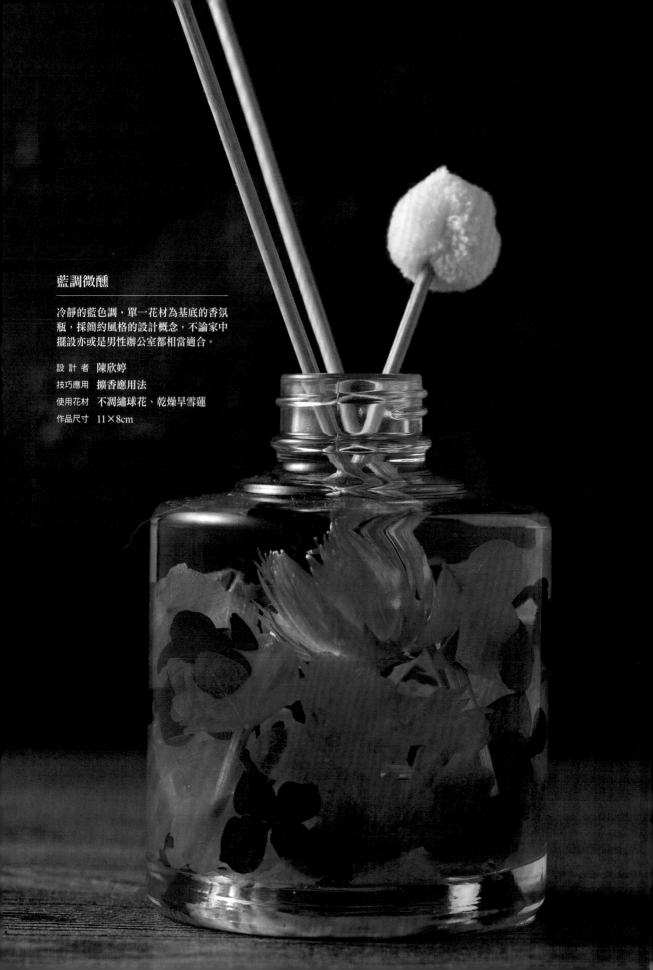

藍調微醺

冷靜的藍色調，單一花材為基底的香氛
瓶，採簡約風格的設計概念，不論家中
擺設亦或是男性辦公室都相當適合。

設 計 者　陳欣婷
技巧應用　擴香應用法
使用花材　不凋繡球花、乾燥旱雪蓮
作品尺寸　11×8cm

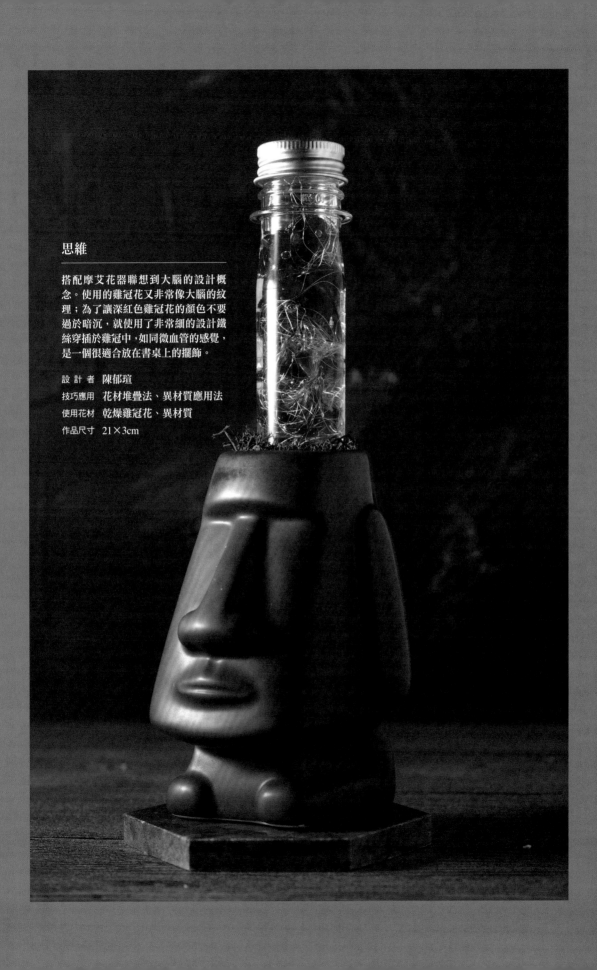

思維

搭配摩艾花器聯想到大腦的設計概
念。使用的雞冠花又非常像大腦的紋
理；為了讓深紅色雞冠花的顏色不要
過於暗沉，就使用了非常細的設計鐵
絲穿插於雞冠中，如同微血管的感覺，
是一個很適合放在書桌上的擺飾。

設 計 者　陳郁瑄
技巧應用　花材堆疊法、異材質應用法
使用花材　乾燥雞冠花、異材質
作品尺寸　21×3cm

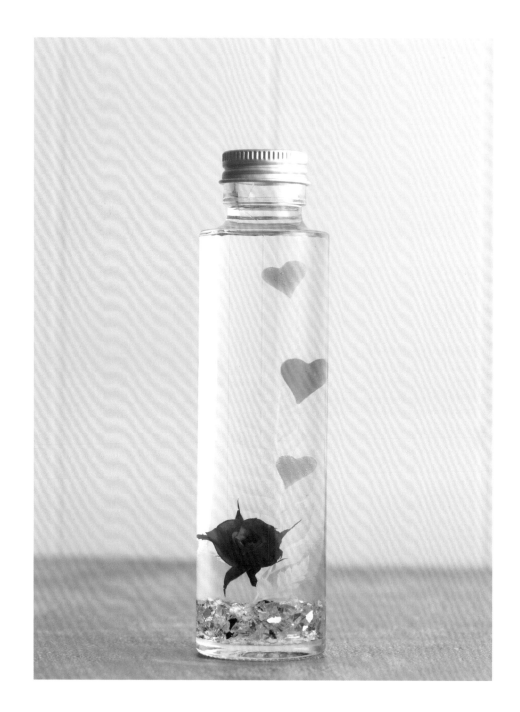

心動

就在心動的那個瞬間，幸福的感覺藏都藏不住。

設 計 者　鄭安婷
技巧應用　異材質應用法
使用花材　不凋玫瑰、乾燥羊齒、異材質
作品尺寸　14.2×5cm

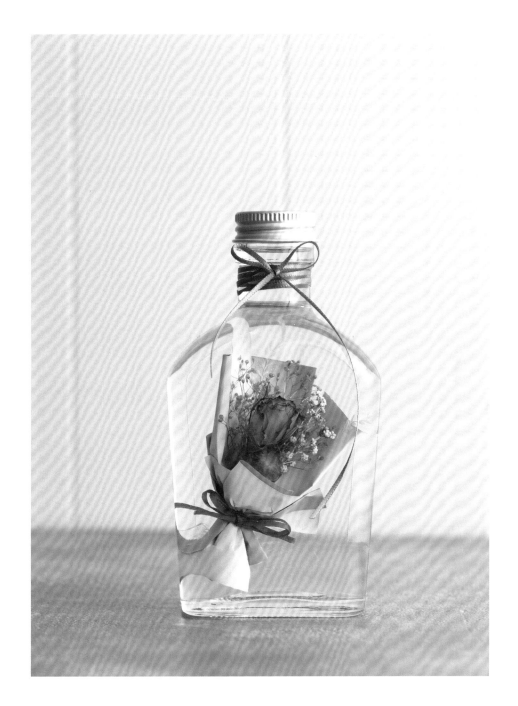

永恆的告白花束

希望我送的花束，能永遠保存在最美的時刻

設 計 者　洪雲翎
技巧應用　果凍蠟空間靜止法
使用花材　乾燥玫瑰、乾燥臘菊、不凋木滿天星
作品尺寸　14.5×7cm

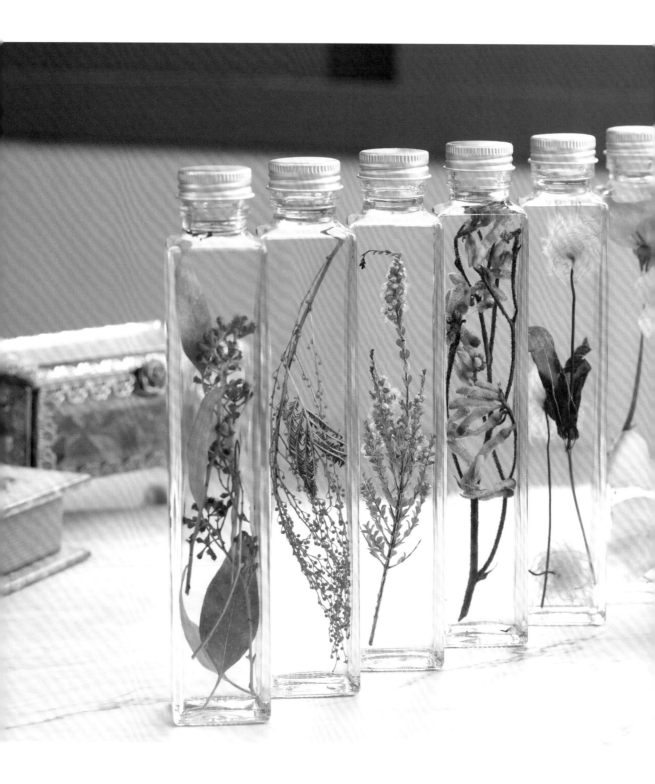

純粹

讓最單純最原始的花材，展現最美的姿態。

設 計 者　陳琬婷
技巧應用　花材堆疊法、頂天立地法
使用花材　（由左至右）乾燥尤加利、乾燥金合歡、乾燥
　　　　　艾利佳、乾燥袋鼠花、乾燥金線蓮、乾燥玫瑰、
　　　　　乾燥松枝
作品尺寸　21.5×4cm

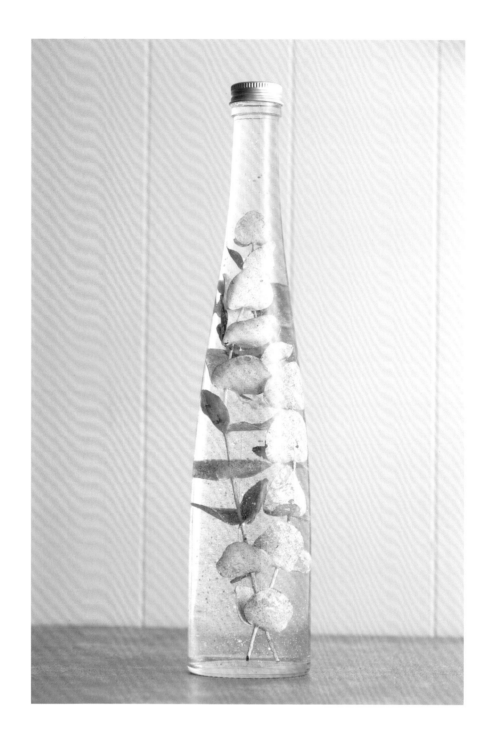

藝術潑墨繽紛浮游花

運用常見的尤加利葉，撒上鮮艷的五彩顏料，充滿藝術感
的潑墨，以銀白色為基底，創造出與眾不同的繽紛風格。

設 計 者　陳琬婷　　　　　　使用花材　乾燥尤加利
技巧應用　頂天立地法　　　　作品尺寸　32×8cm

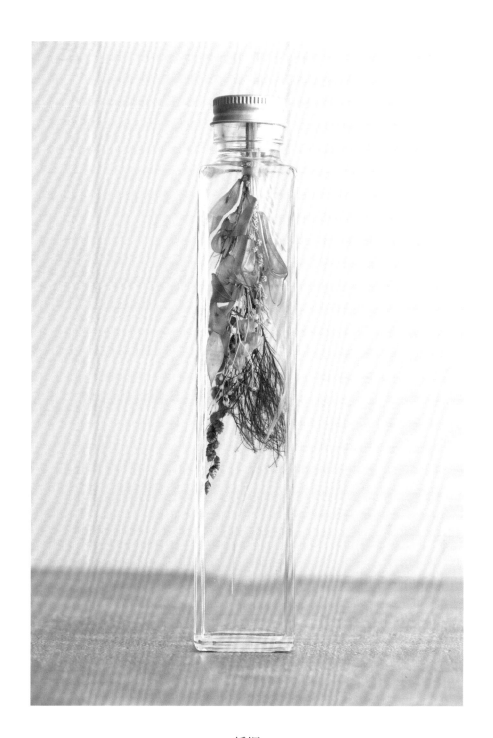

嬌媚

姿態嬌媚的她。

設 計 者　林育卉
技巧應用　花材堆疊法
使用花材　乾燥小百合、乾燥樺木葉、不凋臨花、乾燥凌風
　　　　　草、不凋煙霧草、不凋木滿天星
作品尺寸　21.5×4cm

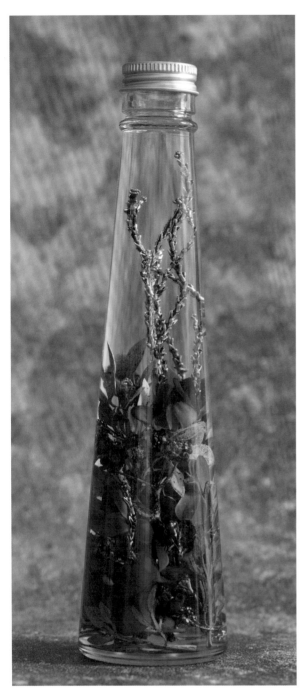

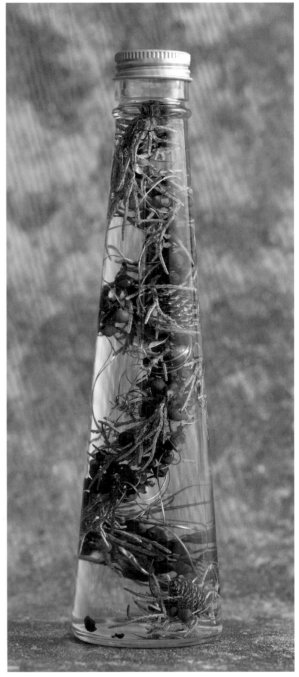

混沌

混沌的世界裡求一道曙光。

設 計 者　林育卉　　　　使用花材　人造花材
技巧應用　花材堆疊法　　作品尺寸　22×6cm

藍色饗宴

屬於我們的聖誕晚餐。

設 計 者　林育卉
技巧應用　PVC 片空間靜止法
使用花材　不凋柏葉、不凋胡椒果、不凋魔鬼藤、果實
作品尺寸　22×6cm

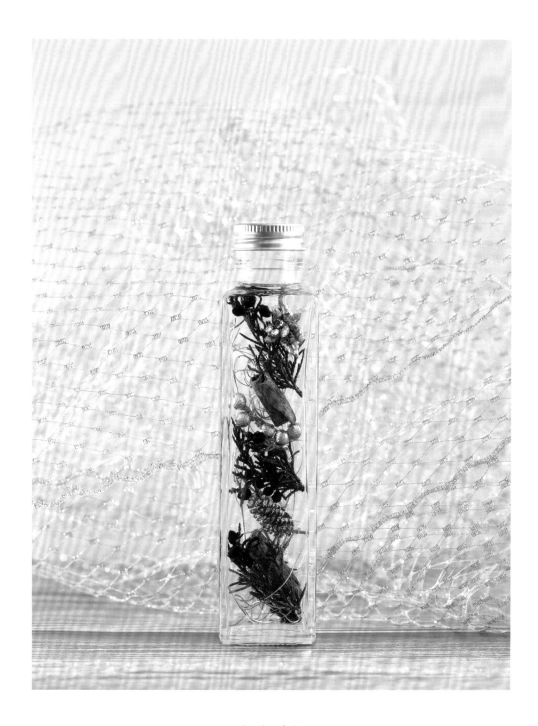

聖誕只有你

聖誕節交換禮物的新選擇,動手做心意滿滿。

設 計 者　陳欣婷
技巧應用　PVC 片空間靜止法
使用花材　不凋松柏、肉桂、果實
作品尺寸　17×4cm

自然

以無加工的乾燥花為主軸，呈現出花草植物最自然的樣貌。

設 計 者　鄭安妤
技巧應用　花材堆疊法、頂天立地法
使用花材　（由左至右）乾燥金線蓮、乾燥薰衣草、乾燥維
　　　　　多梅、乾燥丁香花、乾燥鶴頂藍、乾燥尤加利
作品尺寸　22×6cm

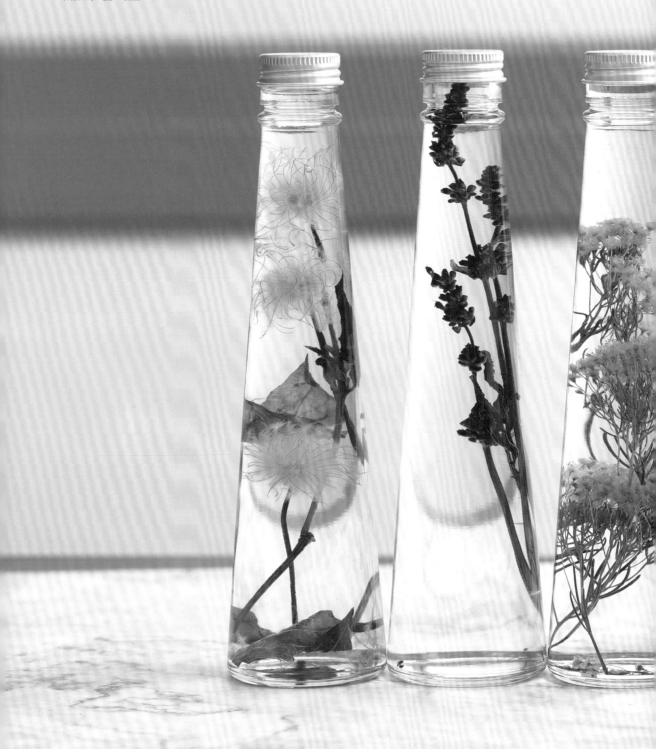

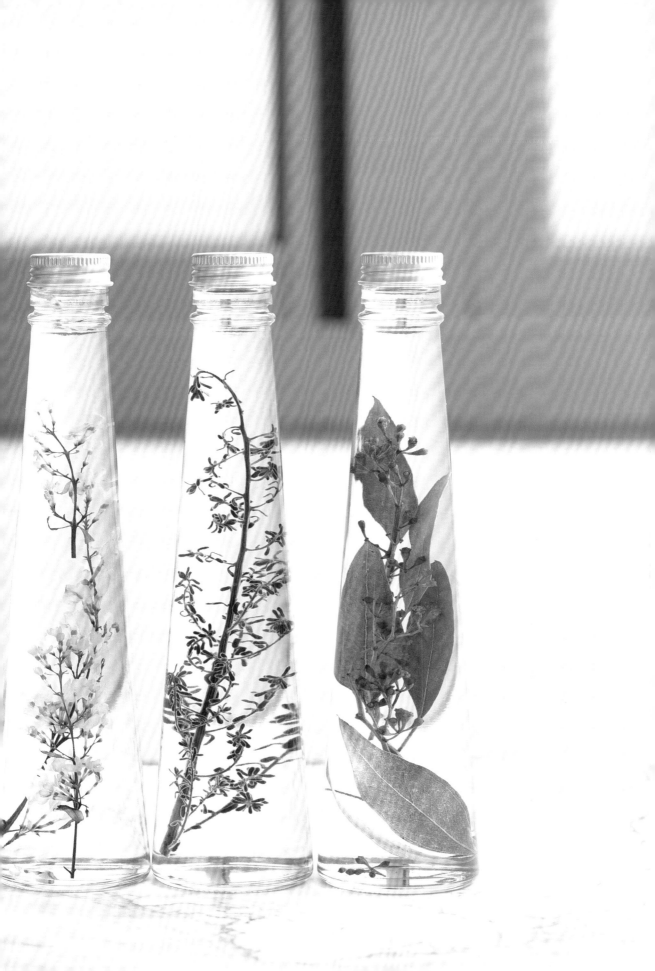

甜蜜
糖罐

繽紛的顏色，再搭上這個小巧的瓶器，就像好多不同
種口味的糖漿一樣感覺甜甜的。

設 計 者　鄭安婷
技巧應用　花材堆疊法、分層法
作品尺寸　9×5cm

甜蜜糖罐 – 粉 ▶

使用花材　乾燥樺木、不凋木滿天星、不凋小紫薊、不
　　　　　凋千日紅、乾燥臨花

◀ **甜蜜糖罐 – 紅**

使用花材　不凋繡球花、不凋木滿天星、乾燥蠟菊、不
　　　　　凋千日紅、乾燥虎眼

甜蜜糖罐－黃▶

使用花材 乾燥琥珀、乾燥橙片、乾燥蠟菊、不凋千
日紅、不凋木滿天星

◀**甜蜜糖罐－橘**

使用花材 不凋木滿天星、不凋楓葉、不凋千日紅

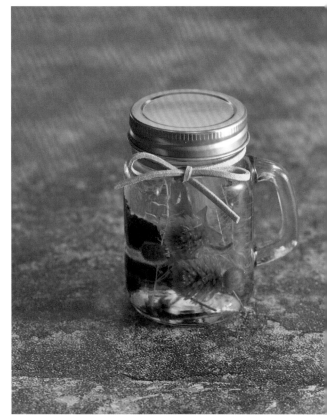

甜蜜糖罐－藍 ▶

使用花材　乾燥鈕扣菊、不凋貝殼草、乾燥蠟菊、不凋千日紅

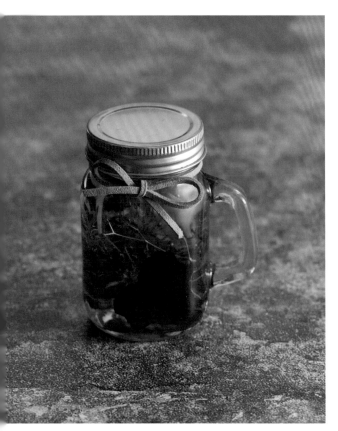

◀ **甜蜜糖罐－綠**

使用花材　不凋常春藤、不凋玫瑰、不凋木滿天星、不凋千日紅、不凋非洲天門冬

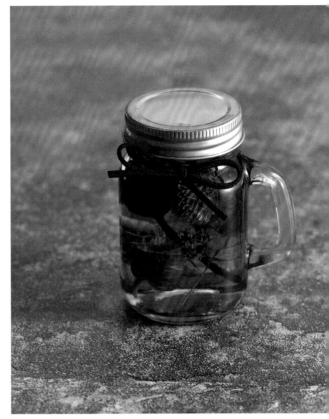

甜蜜糖罐－紫 ▶

使用花材　乾燥木百合、乾燥兔尾草、乾燥水晶花、
　　　　　不凋千日紅

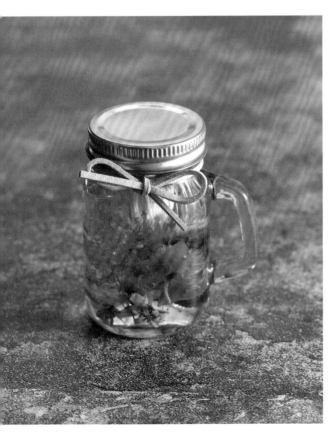

◀ 甜蜜糖罐－淺紫

使用花材　乾燥松毬、不凋貝殼草、乾燥蠟菊、不凋
　　　　　千日紅

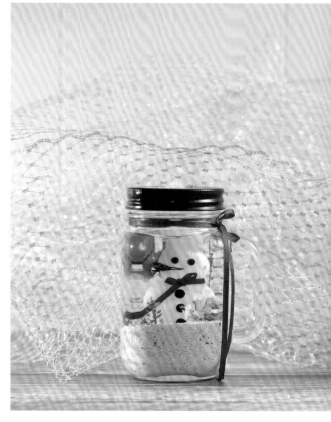

浪漫冬季 ▶

希望雪人永遠都不會融化。

設 計 者　洪雲翎
技巧應用　PVC 片空間靜止法
使用花材　不凋貝殼葉、乾燥卡斯比亞、樹皮、異材
　　　　　質
作品尺寸　14×8cm

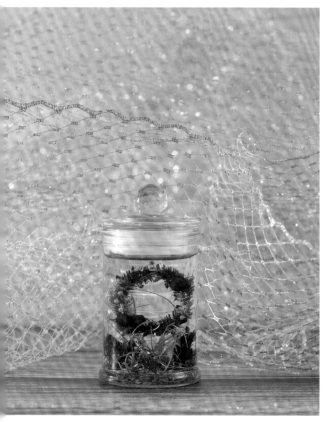

◀ 瓶中聖誕花圈

小小的瓶中置入紅色和綠色的聖誕花圈，感受歡樂
聖誕的來臨。

設 計 者　黃育苓
技巧應用　PVC 片空間靜止法
使用花材　乾燥鈕扣菊、不凋魔鬼藤、不凋木滿天
　　　　　星、不凋金合歡
作品尺寸　9×6cm

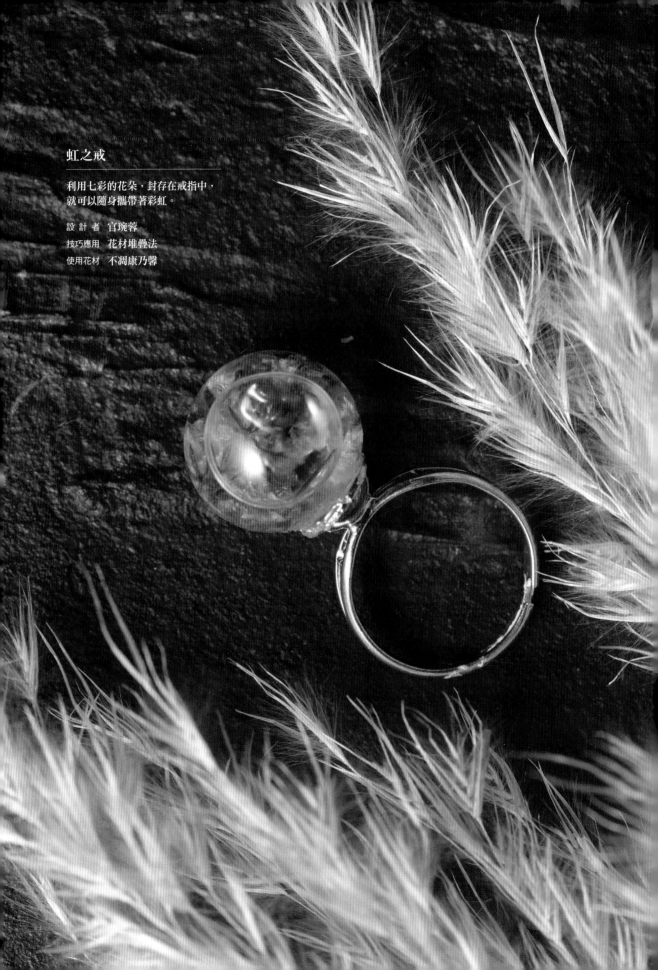

虹之戒

利用七彩的花朵，封存在戒指中，
就可以隨身攜帶著彩虹。

設 計 者　官琬蓉
技巧應用　花材堆疊法
使用花材　不凋康乃馨

浮游花 Herbarium 必備寶典

書　　名	浮游花必備寶典
作　　者	陳郁瑄，鄭安婷

主　　編	譽緻國際美學企業社・莊旻嬪
美　　編	譽緻國際美學企業社・羅光宇
封面設計	洪瑞伯
攝 影 師	楊仁渤、吳曜宇

發 行 人	程顯灝
總 編 輯	盧美娜
美術設計	博威廣告
製作設計	國義傳播
發 行 部	侯莉莉
財 務 部	許麗娟
印　　務	許丁財
法律顧問	樸泰國際法律事務所許家華律師

藝文空間	三友藝文複合空間
地　　址	106 台北市安和路 2 段 213 號 9 樓
電　　話	（02）2377-1163

出 版 者	四塊玉文創有限公司
總 代 理	三友圖書有限公司
地　　址	106 台北市安和路 2 段 213 號 9 樓
電　　話	（02）2377-4155、（02）2377-1163
傳　　真	（02）2377-4355、（02）2377-1213
E - m a i l	service@sanyau.com.tw
郵政劃撥	05844889 三友圖書有限公司

總 經 銷	大和書報圖書股份有限公司
地　　址	新北市新莊區五工五路 2 號
電　　話	（02）8990-2588
傳　　真	（02）2299-7900

初　　版	2023 年 8 月
定　　價	新臺幣 398 元
I S B N	978-626-7096-50-5（平裝）

國家圖書館出版品預行編目（CIP）資料

浮游花必備寶典 / 陳郁瑄，鄭安婷作. -- 初版. --
臺北市：四塊玉文創有限公司, 2023.08
　　面；　公分
　　ISBN 978-626-7096-50-5（平裝）

1.CST: 花藝

971　　　　　　　　　　　　　112012180

三友官網　　三友 Line@